Kulturgeschichte
sehen lernen

Band 3

Gottfried Kiesow

Kulturgeschichte
sehen lernen

Band 3

monumente Publikationen
der Deutschen Stiftung Denkmalschutz

Vorwort zur vierten Auflage

Als wir die neue Auflage dieses dritten Bandes von „Kulturgeschichte sehen lernen" vorbereiteten, war Professor Dr. Dr.-Ing. E.h. Gottfried Kiesow zwar bereits erkrankt, arbeitete aber mit unerschöpflich scheinendem Optimismus und unveränderter Schaffenskraft an seiner Lebensaufgabe, der Erhaltung bedrohter Baudenkmale.

Erst wenige Monate zuvor war er mit dem Deutschen Nationalpreis ausgezeichnet worden. Die Entscheidung für Gottfried Kiesow begründete die Deutsche Nationalstiftung so: „Mit seiner Begeisterung hat Kiesow die Herzen der Menschen erreicht und die Liebe zu unserem kulturellen Erbe geweckt. Er hat sich mit seinem rastlosen Einsatz um Deutschland und um die Verbundenheit mit unseren Nachbarländern verdient gemacht."

Professor Gottfried Kiesow starb am 7. November 2011. Die Denkmalpflege in Deutschland hat einen wichtigen Ideengeber verloren. Die Deutsche Stiftung Denkmalschutz verlor ihren Begründer, der den Mitarbeitern und zahlreichen Förderern, die mit ihr verbunden sind, ein Vorbild im Handeln bleibt. Für die Monumente Publikationen, den Verlag der Deutschen Stiftung Denkmalschutz, war Gottfried Kiesow ein wohlmeinender Mentor und Autor, der mit seiner inzwischen fünfbändigen Reihe „Kulturgeschichte sehen lernen" einen Kulturbestseller geschrieben hat, dessen Inhalte zeitlos sind.

Wir haben für diese Neuauflage, die die Reihe wieder komplettiert, das nebenstehende Vorwort unverändert gelassen, um die Wertschätzung, die Gottfried Kiesow entgegengebracht wurde, zu zeigen. Wir werden mit aller Kraft seinem Vorbild folgen.

Bonn, im Januar 2012

Gerlinde Thalheim
Verlagsleiterin
Monumente Publikationen
der Deutschen Stiftung Denkmalschutz

Vorwort zur ersten Auflage

Wenn zur Reihe „Kulturgeschichte sehen lernen" von Professor Dr. Dr.-Ing. E.h. Gottfried Kiesow hiermit nun der dritte Band vorgelegt wird, ist dies seinem schier unerschöpflichen Reservoir an Wissen und Beobachtungen zur Kultur- und Architekturgeschichte zu verdanken. Gottfried Kiesow hat es als Kunsthistoriker und Denkmalpfleger jahrzehntelang zusammengetragen. Diese Sammlung verbindet sich in besonders glücklicher Weise mit seiner Fähigkeit, als Lehrender, Autor und Reiseleiter Zusammenhänge gegenständlich und lebendig darzustellen. So erhält derjenige, der sich weniger aus wissenschaftlicher Motivation, sondern vielmehr aus Neigung und Entdeckungsfreude mit Kulturgeschichte beschäftigt, anschaulich aufbereitete Beispiele, die das Verständnis erleichtern. Wenn sich der Blick auf vielfältige Details zu einem Überblick zusammenfügt, gewinnt der Leser einen ganz konkreten Zugang zu dem, was die Architektur vergangener Jahrhunderte für uns bereithält.

Dass Gottfried Kiesow sich nicht mit Beobachten begnügt, hat er mit vielen wichtigen Anstößen und Ergebnissen als Landesdenkmalpfleger in Hessen, als Berater zahlreicher Städte in Fragen des städtebaulichen Denkmalschutzes und als Vorsitzender unserer Stiftung immer wieder bewiesen. Für seinen unermüdlichen Einsatz gilt ihm unser herzlichster Dank, dem sich mit Sicherheit viele anschließen. Dies beweisen die zahlreichen Ehrungen, die Gottfried Kiesow empfangen hat, darunter die wohl höchste Würdigung auf dem Gebiet der Denkmalpflege in Deutschland, mit der Verleihung des Karl-Friedrich-Schinkel-Ringes des Deutschen Nationalkomitees für Denkmalschutz.

So wünschen wir Ihnen, liebe Leser, eine bereichernde Lektüre und hoffen, dass die Begeisterung des Autors auf Sie überspringt, ganz im Sinne des Mottos unseres Buchprogramms „Nur wer um die Schönheit und Geschichte unserer Kulturlandschaften weiß, wird dazu beitragen, sie zu bewahren."

Bonn, im März 2005
Dr. Robert Knüppel
Generalsekretär der Deutschen
Stiftung Denkmalschutz (2003–2008)

Inhalt

5 Vorwort

Wo unsere Kultur auch die Natur kunstvoll formte

10 Natur geformt von Menschenhand
14 Europas große Gärten
20 Die Tanzkastanie und die Gerichtseiche

Wo die Ursprünge unserer Baukunst liegen

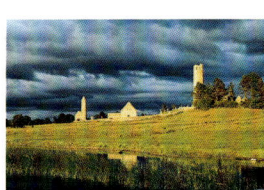

26 Die frühen Türme der Christenheit
30 Der Hufeisenbogen: Abgeschaut von den Westgoten
34 Die Kunst der Mauern
38 Was uns die Lorscher Kapitelle verraten
42 Am Anfang war ein Wasserbad

Wie sich mittelalterliche Bauformen wandelten

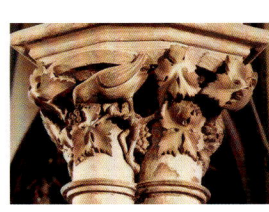

46 Vom Würfel- bis zum Kelchkapitell
50 Von Türstürzen und Bogenfeldern
53 Romanische Kirchenräume im Wandel
57 Die hohe Kunst des Wölbens

Wie aus Farbe und Material Form wurde

62 Der Stoff, aus dem man Träume formt
66 Die Kunst der Fassmaler
69 Die Fresken und der nasse Putz
74 Schon die alten Römer haben gemogelt

Welche Entwicklung die Ornamentik genommen hat

80 Die hohe Kunst an der Decke
86 Von Zöpfen, Muscheln und Rocaillen
91 Die Ohrmuschel als Stilelement
96 Die Wiedergeburt des Barock

101 Ortsverzeichnis
104 Impressum

Wo unsere Kultur auch die Natur kunstvoll formte

Naturdenkmale sind erst spät in das Blickfeld der Denkmalpflege gerückt. Ist es die Sehnsucht nach dem verlorenen Paradies oder einfach der Gestaltungswille des Menschen, der in allen Epochen auch seine Wirkung in der Natur hinterließ? Am ausgeprägtesten geschah dies im Garten des Barock, der natürliches Wachstum zähmte und der Machtdemonstration des Herrschers unterwarf. Dem englischen Landschaftspark hingegen sieht der flüchtige Betrachter die Formung der Natur nicht an. Scheinbar zufällig entfalten Hügel, Rasenflächen, Baumgruppen, Gewässer und eingefügte Bauten ihre Wirkung. Hier verbirgt sich sorgfältige Planung, die das Wachstum auf Jahre voraus bestimmt. Besonderes Augenmerk verdienen auch alte Bäume, deren Geschichte mit vielfältigen kulturhistorischen Zusammenhängen überraschen kann.

Ein kleiner Einblick in die Gartenkunst

Natur geformt von Menschenhand

*Abb. 1:
Kubisch beschnittene Bäume im barocken Großen Garten in Hannover-Herrenhausen/Niedersachsen.*

*Abb. 2 und 3:
Kugelförmig beschnittene Bäume im Barockgarten von Schloss Rheinsberg/Brandenburg.
Die Verzweigung der Äste in der Allee nach Heiligendamm zeigt, dass die Bäume auch hier einmal kugelförmig beschnitten waren.*

„Füllet die Erde und machet sie euch untertan", forderte Gott das erste Menschenpaar auf (1. Mose 1,28), was dessen Nachkommen bis heute gründlich besorgt haben, indem sie die Schöpfung ständig veränderten. So wurde auch bei uns in Deutschland schon seit vorgeschichtlicher Zeit aus der Natur- eine Kulturlandschaft. Dies geschah besonders wirkungsvoll durch die Rodung der Wälder zur Schaffung von Feldern und Wiesen, durch den Bau von Dörfern und später von Städten sowie durch die Anlage von Wegen, Straßen und Bahnstrecken.

Doch auch die Vegetation im Detail hat der Mensch stark verändert, zum einen durch Einfuhr exotischer Bäume

Natur geformt von Menschenhand

wie Platanen und Kastanien, die inzwischen so verbreitet sind, dass man sie für heimisch halten könnte. Zum anderen hat man Bäumen durch Veredelung, Zuschnitt der Kronen und spezielle Pflanzung eine künstlerische Form gegeben, um den gewünschten Effekt eines gärtnerischen Gesamtkunstwerks zu erzielen.

Von der Renaissance an zwang man so die Natur in eine künstliche Form, wie im Großen Garten in Hannover-Herrenhausen (Abb. 1) besonders anschaulich wird. Dem streng geometrischen Wegenetz im von Grachten umgebenen Rechteck entsprechen die zu strengen Kuben beschnittenen Hecken und Bäume. In dieser Gestalt ist der Große Garten das Werk des Gartenarchitekten Martin Charbonnier, entstanden zwischen 1682 und 1717 im Auftrag der Kurfürstin Sophie, die ihn als „ihr Leben" bezeichnet hat.

Neben dem würfelförmigen wählte man im Barock vielfach den kugelförmigen Rückschnitt. Dieser wird heute noch von den Verwaltungen historischer Gärten angewandt. Im Park des Schlosses Rheinsberg sind solche Bäume zum Beispiel im Kreis um den 1740 erbauten und 1790 veränderten Gartensalon angeordnet (Abb. 2).

Das ständige Zurückschneiden der Linden in die Kugelform ist sehr aufwendig. Deshalb hat man es in späteren Zeiten häufig aufgegeben, so bei der um 1850 entstandenen Allee zwischen Bad Doberan und Heiligendamm (Abb. 3), dem ältesten deutschen Seebad von 1793. An der Art, wie sich alle Äste an einer Stelle wie ein Quirl über dem relativ kurzen Stamm verzweigen, erkennt man, dass auch diese Linden einst kugelförmig beschnitten waren, als der Großherzog von Mecklenburg dies noch veranlasste.

Nahe der Stadt Klütz (Kreis Nordwestmecklenburg) ließ sich Johann Caspar von Bothmer 1726–32 die gleichnamige weitläufige Anlage aus Schloss und Park errichten. Die sogenannte Festonallee (Abb. 4) führt aus dem klaren, von Gräben und Baumreihen eingefassten Rechteck des eigentlichen

Abb. 4: Kugelförmig beschnitten und girlandenartig miteinander verwachsen sind die Linden in der Festonallee von Schloss Bothmer in Klütz/Mecklenburg-Vorpommern.

Wo unsere Kultur auch die Natur kunstvoll formte

Abb. 5:
Auf malerische Wirkung hin komponierte Landschaft in Crom Castle am Upper Lough Erne/Nordirland.

Abb. 6:
Als riesige Pyramide erscheint die Tuja im Forest-Park von Boyle in Irland, jedoch ist sie aus vielen Bäumen zusammengesetzt.

Schlossbereichs in die hügelige Landschaft. Ihren Namen verdankt sie der besonderen Behandlung der kugelförmig beschnittenen Linden, die jeweils mit ihren Nachbarn durch aufgepfropfte Zweige girlandenartig miteinander verbunden wurden. Am südwestlichen Rand der Altstadt von Burgos (Spanien) sah ich eine Platanenallee, deren Bäume auf die gleiche Weise miteinander verwachsen sind. Festons nennt man Girlanden aus Laub, Blumen oder Früchten, die in der Renaissance, im Barock und im Klassizismus in Stuck oder Werkstein nachgebildet wurden.

Die barocke Gartenkunst ist dafür bekannt, der Natur in besonderer Weise eine künstlerische Form gegeben zu haben. Der seit Mitte des 18. Jahrhunderts von England ausgehende Landschaftspark dagegen wollte die Wirkung der natürlichen landschaftlichen Elemente hervorheben.

Die Auswahl und Anordnung der Baumarten bezüglich Kronenausbildung und Laubfarbe ist nicht so zufällig, wie sie zum Beispiel im Landschaftspark von Crom Castle am Upper Lough Erne (Nordirland, Abb. 5) auf den ersten Blick erscheint. Vielmehr ist sie auf eine malerische Wirkung hin komponiert.

Dass man nicht allen Bäumen ihr natürliches Erscheinungsbild ließ, sondern dies durch geschickte Manipulationen ins Großartige steigerte, erkennt man beispielsweise an der mächtigen

Natur geformt von Menschenhand

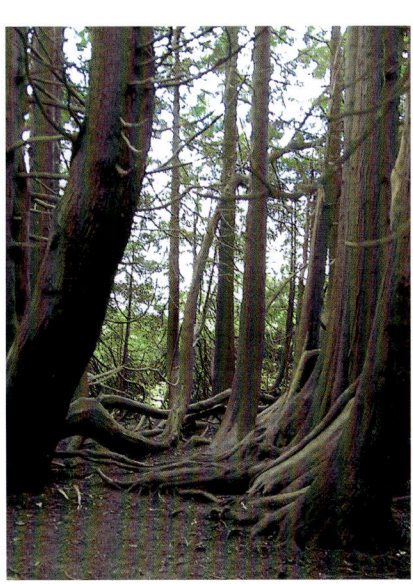

Tuja-Pyramide im Forest Park von Boyle (Irland, Abb. 6) im Quellbereich des gleichnamigen Flusses. Es handelt sich nämlich keineswegs um einen einzelnen, in Pyramidenform gewachsenen Baumriesen, sondern um eine geschickte Pflanzung von etwa 20 Bäumen rund um fünf dicht aneinandergesetzte Kernbäume (Abb. 7), so dass ein Innenraum entstand (Abb. 8). Auch die von fern als mächtiger Einzelbaum erscheinende Kastanie in diesem Landschaftsgarten (Abb. 9) setzt sich aus einer Mehrzahl von einzelnen, so dicht aneinander gepflanzten Stämmen zusammen, dass man glaubt, alle Äste gingen aus einem Stamm hervor (Abb. 10).

Es heißt, dass Gott den Menschen den Verstand gab und die Kreativität, seine Schöpfung zu verändern. Manches mag dabei zu bedauerlichen Zerstörungen unserer Umwelt geführt haben, vieles aber auch zu ihrer Bereicherung und Verschönerung.

Abb. 7 und 8: Im Stammbereich offenbart sich, wie die Größe der Tuja-Pyramide im Park von Boyle/Irland, entstehen konnte.

Abb. 9 und 10: Die mächtige Krone der Kastanie erwächst aus mehreren Bäumen. Forest Park in Boyle/Irland.

Von den Barockgärten bis zu Lennés Landschaftsarchitektur

Europas große Gärten

Abb. 1 und 2: Die Mittelachse im Garten von Versailles, in die Weite der Landschaft und in Gegenrichtung zum Schloss hin.

In der Geschichte der europäischen Gartenkunst bilden der französische Garten im Barock und der englische Landschaftspark die Höhepunkte. Ihre Zeugnisse sind heute noch am häufigsten vertreten, während man die Beispiele aus dem Mittelalter und der Renaissance nur selten antrifft. Vorbild für die barocken Fürstenhöfe in Deutschland waren Schloss und Park von Versailles, von einem bescheidenen Jagdschloss seines Vaters durch Ludwig XIV. zur großartigsten Residenz Europas ausgebaut.

Dabei wurde das Schloss zunächst nach den Plänen von Louis Le Vau und dann von Jules Hardouin-Mansart zu gewaltiger Größe erweitert. Den Park legte André Le Nôtre ab 1663 an. Das von Natur aus für die anspruchsvollen Pläne nicht geeignete Gelände wurde völlig umgestaltet, wofür man zeitweilig bis zu 36 000 Mann einsetzte, darunter auch viele Soldaten.

Vom Mittelbau geht der Blick aus der berühmten Spiegelgalerie nach Nordwesten über die breite Mittelachse aus Alleen und den großen Kanal weit in die Landschaft hinein (Abb. 1). Die Natur wird nach den künstlerischen Vorstellungen des Barock durchgreifend symmetrisch umgestaltet. Von der rund 3,3 Kilometer langen Hauptachse nehmen das obere und das untere Parterre etwa 400 Meter ein, die danach folgende Allée Royale etwa die gleiche Länge und der Grand Canal rund drei Viertel der Gesamtlänge. Aus den Parterres d'Eau blickt man auf den Brunnen der Latona, die diesen zusammen mit ihren Kindern Apollo und Diana bekrönt. Auf beiden Seiten schräg hinter dem Brunnen sieht man die regelmäßig ornamental angelegten Beete. Nach dem französischen Begriff

für Stickereien werden sie Broderien genannt.

Die Allée Royale, wegen ihres breiten mittleren Grünstreifens auch als Tapis Vert bezeichnet, wird flankiert durch die Boskett. Das sind regelmäßig zugeschnittene geometrische Flächen, gesäumt von einst beschnittenen Hecken und Baumreihen. Ganz schwach ist hinter der Allée Royale noch das Bassin des Apoll zu erkennen, aus dessen Wasserfläche der Sonnengott in seinem Wagen auftaucht. Nach einem schmalen Landstreifen beginnt dann der Grand Canal, an den ganz weit hinten eine Allee anschließt. Ihren Abschluss markieren zwei hohe Pyramidenpappeln.

Nur dem Sonnenkönig als absolutistischem Herrscher und Sieger in vielen Schlachten war es möglich, einen barocken Park so weit in die Fläche auszudehnen. Die natürliche Landschaft ist dabei nicht einbezogen, sondern klar abgegrenzt. Der Blick in der Gegenrichtung aus der Allée Royale (Abb. 2) zeigt im künstlich terrassierten Gelände den starken Höhenunterschied zum Schloss, auf das die Hauptachse ausgerichtet ist. Die vielen Frösche auf dem Beckenrand des Latona-Brunnens gehen auf die Sage zurück, dass die in den Sümpfen hausenden lykischen Bauern einst der umherirrenden Göttin und ihren Söhnen die Zuflucht verweigerten und zur Strafe in Frösche verwandelt wurden. Im Hintergrund erscheinen die exakt beschnittenen Hecken und die kegelförmig gestutzten Bäume der Boskett.

Zu den am besten erhaltenen Barockgärten in Deutschland gehört der von Hannover-Herrenhausen, mit einer Länge von rund 800 Metern bescheiden im Vergleich zu Versailles, jedoch in der künstlerischen Qualität und der Vielfalt der Erlebniswerte nicht weniger bedeutend. Nach ersten Anfängen ab 1666 kam es unter der Bauherrschaft der für den Garten begeisterten Kurfürstin Sophie von Hannover ab 1682 zu einer Erweiterung und Umgestaltung durch Martin Charbonnier, die 1717 im Wesentlichen in der heute noch erhaltenen Gestalt abgeschlossen wurde. Der Grundriss (Abb. 3) gibt die starke Abgrenzung des streng rechteckigen Gartens durch die Gracht und

Abb. 3: Der streng geometrisch aufgebaute Grundriss des Barockgartens von Hannover-Herrenhausen/Niedersachsen.

Abb. 4: Broderieparterre im Garten von Hannover-Herrenhausen/Niedersachsen: Buchsbaum bildet das Gerüst für farbige Kies- und Blumenornamente.

nicht so stark ausgeprägt ist wie in Versailles. Sie wird von den Broderieparterres und Boskett eingenommen, die beide einen besonders hohen Pflegeaufwand erfordern, weshalb man nur selten einen so großen Barockgarten in so stilreiner Form besichtigen kann.

Im Allgemeinen lässt man die Bäume hoch wachsen und begnügt sich mit schlichtem Rasen anstelle der kunstvoll mit Buchsbaum begrenzten Flächen aus farbigem Kies und Blumen (Abb. 4), wie sie ähnlich prachtvoll in Veitshöchheim (Abb. 5) vorkommen, dem bekannten Sommersitz der Würzburger Fürstbischöfe mit seinem Lustgarten des 18. Jahrhunderts.

die dreireihigen Lindenalleen an drei Seiten wieder. Darin sind niederländische Einflüsse zu erkennen, die sich mit französischen Elementen mischen. Die nördliche, bereits ab 1666 vom Gartenarchitekten Henri Perronet angelegte Hälfte weist eine schachbrettartige Gliederung mit einem regelmäßigen Wegenetz auf, in dem die Mittelachse

Im südlichen, jüngeren Teil des Gartens von Herrenhausen verlaufen die Wege der Boskett sternförmig von kleinen kreisförmigen Plätzen aus. Die Mittelachse ist stärker betont und durch die große Fontäne akzentuiert. Für ihren Wasserdruck wurden erst 1720 die

Abb. 5: Hoher Pflegeaufwand ist notwendig: Boskett im fürstbischöflichen Hofgarten von Veitshöchheim/Bayern.

technischen Voraussetzungen nach dem Rat von Gottfried Wilhelm Leibniz geschaffen.

Im Blickpunkt der Mittelachse nach Norden stand im Barock nur ein relativ bescheidenes Barockschloss, das 1820–21 durch Georg Laves klassizistisch aufgewertet, im Zweiten Weltkrieg jedoch vernichtet worden ist. Die Rolle des Schlosses hat die 1694–98 erbaute, innen prächtig ausgestattete Galerie (Abb. 6) übernommen. Sie war als Orangerie geplant und wurde in ihrer Funktion 1720–23 durch einen nördlich parallel an der Straße stehenden Fachwerkbau ersetzt. Die Rolle der kulissenartig angeordneten, rechteckig beschnittenen Hecken für die Blickbeziehungen wird in diesem Bild besonders deutlich.

Im zweiten Viertel des 18. Jahrhunderts entstand in England eine ganz neue Gartenform, der Landschaftspark, der in seiner Grundauffassung im eklatanten Gegensatz zum französischen Barockgarten steht. Nicht die völlig durchgestaltete, sondern die ursprüngliche Erscheinung der Natur war sein Ziel. Wenn England zu seiner Geburtsstätte wurde, so war dies kein Zufall. Zum einen wirkt die hügelige Landschaft südlich von London mit ihren Baumgruppen und einzelnen Eichen

Abb. 6: Rechteckig beschnittene Hecken schaffen eine perspektivische Blicksituation, Garten in Hannover-Herrenhausen/Niedersachsen.

Abb. 7: Geformt statt gezähmt: Der englische Landschaftspark löste Barockgärten ab und erhob die natürlich wirkende Gestaltung zum Prinzip. Vogelperspektive des Parks von Stowe/Süd-England.

Abb. 8 und 9: Statt mit Blickachsen überrascht der Landschaftspark mit Durchblicken: Mehr zufällig entdeckt man das Schloss (o.) oder die Brücke (u.) im Park von Stowe, südlich von London.

bereits wie ein Landschaftspark. Zum anderen waren englische Maler wie Thomas Gainsborough, John Constable und William Turner wichtige frühe Vertreter der Landschaftsmalerei. Auch entstanden in Großbritannien infolge der frühen Industrialisierung die ersten literarischen Werke mit einer starken Wertschätzung der Natur.

Die ersten Schöpfer von Landschaftsparks waren William Kent (1686–1748) und Lancelot Brown, genannt Capability Brown (1716–1783). Letzterer gilt in der Geschichte der englischen Gartenarchitektur als der erste völlig konsequente Vertreter des Landschaftsgartens, der einen starken Einfluss auf die Gartenkunst des Kontinents ausübte. Betrachtet man eine seiner ab 1750 entstandenen Hauptschöpfungen, den Park von Stowe, so hat man auf den ersten Blick den Eindruck einer ungestalteten Naturlandschaft. Und doch ist hier alles sorgfältig nach malerischen Effekten komponiert, getreu dem Ausspruch von Capability Brown: „Gardenbuilding is landscape painting".

Locker gruppierte Baumgruppen, geschlängelte Wege im hügelig belassenen Gelände, Wasserflächen mit natürlich geschwungenen Uferkanten, ohne axiale, aber mit malerischen Sichtbezügen eingestreute Bauten kennzeichnen den Plan von Stowe (Abb. 7). Nicht eine breite Mittelallee führt auf das Schloss zu, man erblickt es eher zufällig (Abb. 8) über den kleinen See hinweg durch eine Lücke im Bewuchs zusammen mit Kleinbauten wie einem Monopteros (Rundtempel), von denen es in Stowe mehr als dreißig gibt. Man spricht von Staffagebauten, die malerisch verteilt das Landschaftsbild bereichern, so die überdachte Brücke im Vordergrund (Abb. 9) nach einem Originalentwurf von Andrea Palladio, ein säulenförmiges Monument und die gotische Kapelle.

Gotische Kapellen als Ruinen zur Erzeugung schwermütig-romantischer Gefühle wurden zum bevorzugten Element des englischen Landschaftsgartens auch auf dem Kontinent. So ließ sich Herzog Friedrich August von Nassau 1805–1816 in den anglisierten Park seines Schlosses in Wiesbaden-

Biebrich (Abb. 10) eine gotische Ruine bauen. Die Staffagebauten sollten den Gefühlen der sentimentalen Romantik Ausdruck verleihen: in den Rundtempeln der Freundschaft, in den Grotten der Liebe, in den Eremitagen der Einsamkeit, in den Ruinen der Vergänglichkeit. Der Tod ist in den Mausoleen stets gegenwärtig, sie erscheinen in verschiedener Gestalt, bevorzugt als Pyramiden. Eine erhebt sich im Englischen Park der 1777–1782 erbauten Kuranlagen Wilhelmsbad bei Hanau (Abb. 11), die Erbprinz Wilhelm von Hessen-Kassel durch Franz Ludwig Cancrin erschaffen ließ. Die Pyramide entwarf der Erbprinz, der spätere Landgraf Ludwig IX., persönlich zur Erinnerung an seinen früh verstorbenen Sohn Friedrich, dessen Herz er in einer Urne hier beisetzen ließ.

Die berühmtesten deutschen Gartenarchitekten sind Peter Josef Lenné mit zahlreichen Schöpfungen vornehmlich in Brandenburg und Hermann Fürst Pückler-Muskau mit seinen Parks in Branitz bei Cottbus und in Bad Muskau an der deutsch-polnischen Grenze, der ebenso wie das Gartenreich in Wörlitz in die Liste des Weltkulturerbes der UNESCO eingetragen worden ist.

Abb. 10: Romantisch gelegene Staffagebauten gehören zum Landschaftspark, wie die gotische Ruine im anglisierten Schlosspark von Wiesbaden-Biebrich/Hessen.

Abb. 11: Pyramidenförmiges Mausoleum im englischen Landschaftspark der Kuranlagen Wilhelmsbad bei Hanau/Hessen.

Grüne Zeugen der Geschichte

Die Tanzkastanie und die Gerichtseiche

Abb. 1: Die vielbesungene Linde „am Brunnen vor dem Tore", Bad Sooden-Allendorf/Hessen.

Zum Denkmalschutz gehörten in Gesamtanlagen oder Ensembles schon immer „gärtnerische Anlagen (Gartendenkmale) mit ihren Pflanzen, Frei- und Wasserflächen", wie es im brandenburgischen Denkmalschutzgesetz und ähnlich in den Gesetzen anderer Bundesländer heißt.

Wir aber wollen uns zusätzlich dem Schutz besonders bemerkenswerter Bäume widmen, die nicht unbedingt Teil eines Gartendenkmals sein müssen. Daher führt die Satzung der Deutschen Stiftung Denkmalschutz in Paragraph 2 unter anderem auf, dass der Stiftungszweck auch verwirklicht wird durch „die Erhaltung von Bäumen, die aufgrund ihrer Wachstumsausprägung und ihres Standortes die Eigenschaft eines Kulturdenkmals haben".

Um deutlich zu machen, wann ein Baum nicht nur ein Naturdenkmal, sondern zugleich oder unabhängig davon auch ein Kulturdenkmal sein kann, möchte ich zunächst auf eine Begebenheit in einem der letzten Jahre meiner Tätigkeit als hessischer Denkmalpfleger zurückgreifen. Damals bat mich der Bürgermeister von Bad Sooden-Allendorf um einen Ortstermin mit dem Anliegen, das schon seit mehr als 150 Jahren verschwundene Steintor wieder aufzubauen. Auf meine Frage nach den Gründen berichtete er von japanischen Reisegruppen, die den Brunnen vor dem Tore mit dem Lindenbaum aufsuchen, weil sie wissen, dass an dieser Stelle der Dichter Wilhelm Müller den Text des berühmten, von Schubert 1827 vertonten Liedes geschrieben hat und fragen, wo denn das Tor sei. Zur Zeit von Wilhelm Müller stand noch das mittelalterliche Steintor, davor am Zimmersbrunnen eine 700 Jahre alte Linde, die

Abb. 2: Ludwig Uhland setzte der „Ulme von Hirsau" ein literarisches Denkmal. Leider steht der Baum seit 1989 nicht mehr. Kloster und Jagdschloss Hirsau/Baden-Württemberg.

um 1915 durch die heutige ersetzt worden ist. Mit einer Höhe von 22 Metern und einem Stammesumfang von 2,20 Metern hat diese zweite Linde (Abb. 1) heute auch schon stattliche Ausmaße erreicht.

Aus ähnlichem Grund war die Uhlandulme in Hirsau (Stadt Calw, Baden-Württemberg, Abb. 2) ein Kulturdenkmal. Sie stand inmitten der Ruine des Jagdschlosses innerhalb der berühmten Klosteranlage, die am 20. September 1692 von den Truppen des französischen Marschalls Melac in Brand gesteckt worden war. Die Bergulme hatte sich danach mühsam aus dem Schuttkegel bis zu einer Höhe von rund 30 Metern entwickelt. Ihr wurde von Ludwig Uhland mit seinem Gedicht „Die Ulme von Hirsau" 1829 ein literarisches Denkmal gesetzt.

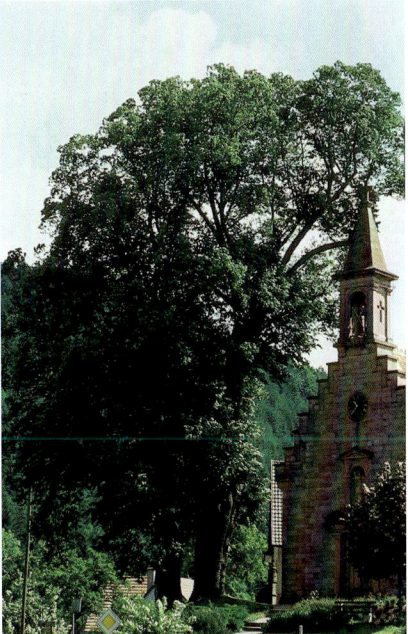

Abb. 3: Unter der vermutlich 1000 Jahre alten Linde tagte bereits im Mittelalter das Gericht. Kirnbach bei Offenburg/Baden-Württemberg.

Wo unsere Kultur auch die Natur kunstvoll formte

Abb. 4: Tanzkastanie in Hitzacker an der Elbe, Kreis Lüchow-Dannenberg/Niedersachsen. Der Baum ist heute allerdings stark beschnitten.

Abb. 5: Eine Eiche markiert das Fürstengrab aus dem 6. Jahrhundert bei Villingen/Baden-Württemberg.

Die Gerichtslinde in Kirnbach (Ortsteil der Gemeinde Grün, südöstlich von Offenburg, Abb. 3) ist in zweierlei Hinsicht ein Kulturdenkmal. Zum einen tagte unter dem vielleicht schon 1000 Jahre alten Baum im Mittelalter das Gericht, zum anderen bildet er zusammen mit der 480 Jahre alten Michaelskapelle ein großartiges Ensemble. Würde der Baum untergehen, wäre der Denkmalwert der Kapelle erheblich gemindert.

Die Riesenkastanie in Hitzacker an der Elbe (Abb. 4) soll um 1610 gepflanzt worden sein. Damit wäre sie eine der ältesten dieser Baumart, die ihren Namen nach der nordgriechischen Stadt Kastania erhalten hat. Der Legende nach hat sie ein Seemann der Ostindien-Kompanie nach Hitzacker gebracht. Man hat ihre Äste so gezogen, dass eine untere, bis 30 Meter ausladende Ebene entstand, auf die man Bohlen legen und den Baum als Tanzboden, und damit als eine Art Festsaal, verwenden konnte. Auf der kleineren, oberen Ebene spielten die Musikanten. Tanzkastanien sind sehr selten, Tanzlinden als Teil ländlicher Kultur findet man dagegen in vielen Dörfern.

Weithin sichtbar auf einem kahlen Höhenrücken erhebt sich die Eiche am Fürstengrab von Villingen (Baden-Württemberg, Abb. 5). Sie markiert einen vorgeschichtlich bedeutsamen Ort, an dem man 1970 die aus Eichenholz gefügte Grabkammer eines Fürstengrabes freigelegt hat. Mit Hilfe der Dendrochronologie – der Altersbestimmung durch die Jahresringe der Baumstämme – konnte man das Fälldatum der Eichenstämme auf das Jahr 557 v. Chr. datieren.

Eine ähnliche Funktion besaß die Hammundseiche bei Friedewald im Landkreis Hersfeld-Rotenburg (Abb. 6),

Abb. 6:
Eine über 1000 Jahre alte Eiche erinnert an das Dorf Hammundseiche bei Friedewald/ Hessen.

Abb. 7:
Als „Tischleindeck-dich" für Mastschweine und Wild wurden die heute über 1000-jährigen Eichen gepflanzt. Ivenack/ Mecklenburg-Vorpommern.

denn sie erinnert an das vor 1312 aufgegebene gleichnamige Dorf, das nach dem Baum benannt worden war. Der Chronik nach soll ein Abt von

Abb. 8:
Der Seligen Edigna geweiht: Die 1000-jährige Linde in Fürstenfeldbruck, Ortsteil Puch/ Bayern.

Hersfeld diese Siedlung im frühen 10. Jahrhundert gegründet haben. Demnach wäre der herrliche Baumriese mit seinem Stammumfang von 7,10 Metern mehr als 1 000 Jahre alt. Nach Ausgrabungen in den Jahren 1970 bis 1972 erinnern jetzt noch die Grundmauern einer Kirche von 1141, vor allem aber der ehrwürdige Baum, an die Wüstung.

Vielen Eichen wird ein Alter von 1 000 und mehr Jahren zugesprochen, ohne dass dies immer zu beweisen ist. Bei den Eichen im Tiergarten von Ivenack im Kreis Demmin (Abb. 7) konnte das Alter von 800 bis 1 200 Jahren durch das Auszählen der Jahresringe bestätigt werden. Um das Jahr 1900 zählte man im Tierpark von Ivenack elf alte Eichen, heute sind davon noch sechs vorhanden. Doch eine davon ist bereits zur Hälfte abgestorben. Diese Eichen sind nicht der Rest eines Urwalds, sondern einer von Menschenhand geschaffenen Pflanzung für die Schweinemast und die Fütterung des Wildes. Dafür hat man die Eichen stets freigeschlagen und gepflegt, damit sich ihre mächtigen Kronen entfalten und so die begehrten Eicheln liefern konnten.

Es gibt sogar Bäume, die Heiligen geweiht sind. Der hohe Stamm der tausendjährigen Edignalinde in Puch – einem Ortsteil des bayerischen Fürstenfeldbruck (Abb. 8) – diente einst der Seligen Edigna, Tochter des französischen Königs Heinrich I., als Heim und Kapelle, so wie es im Deckengemälde der später daneben erbauten Barockkirche dargestellt ist.

Es gäbe noch viele Beispiele dafür, dass alte Bäume Kulturdenkmale sein können. Das Kuratorium Alte liebenswerte Bäume in Deutschland e. V. in der Deutschen Stiftung Denkmalschutz hat bisher mehr als 3 500 Standorte erfasst. Sein ehemaliger Vizepräsident Professor Dr. Hans Joachim Fröhlich † hatte allein 310 von ihnen in seinem sehr lesenswerten Buch „Alte liebenswerte Bäume in Deutschland" vorgestellt, aus dem die Bilder und die Textinformationen für diesen Beitrag entnommen worden sind.

Dazu kann man Kurt Tucholsky zitieren: „Ein alter Baum ist ein Stück Leben. Er beruhigt. Er erinnert. Er setzt das sinnlos heraufgeschraubte Tempo herab, mit dem man unter großem Geklapper am Ort bleibt. Und diese alten sollen dahingehen, sie, die nicht von heute auf morgen nachwachsen? Die man nicht nachliefern kann?"

Doch nicht nur die großartigen, Jahrhunderte alten Einzelbäume, besonders auch die Alleen, vornehmlich in den östlichen Bundesländern, brauchen unsere Aufmerksamkeit, unseren Schutz und als „lebende" Denkmale eine besondere Pflege.

Wo die Ursprünge unserer Baukunst liegen

Architektonisches Schaffen – wie jeder künstlerische Ausdruck – schöpft aus dem kreativen Umgang mit Form und Material, aus dem der künstlerisch Begabte neue Ausdrucksformen entwickelt. Kultureller Hintergrund, Traditionen, Vorbilder und Erfahrungen von Generationen spielen eine wichtige Rolle, die zu erkennen nicht nur dem Kunsthistoriker reizvolle Einblicke geben kann. Wie mag die architektonische Grundform des Turms entstanden sein? Welche Aussagen verbanden sich mit der Übernahme von Bau- und Schmuckformen? Was kann man an einem auf den ersten Blick so einfach erscheinenden Bauteil wie der Mauer ablesen oder wie hat sich der Wandel im Verständnis der Taufe auf die Architekturformen und Ausstattung ausgewirkt? Im genauen Hinsehen vermittelt sich der Austausch zwischen Kulturen und Epochen an Stellen, die es kaum vermuten lassen.

Wo gab es die ersten Türme – in Ravenna oder am Shannon?

Die frühen Türme der Christenheit

Als ältester und zugleich berühmtester Turm darf wohl der von Babylon gelten, jedoch war er nach den eher mystischen als konkreten Schilderungen des Alten Testaments kein Turm, sondern eine Zikkurat. Darunter versteht man eine sich stufenförmig nach oben über Terrassen verjüngende Tempelanlage über einem quadratischen oder rechteckigen Grundriss. Ein echter Turm, auch als eine von innen begehbare Säule definiert, ist ein schlankes Bauwerk, bei dem die Höhe ein Mehrfaches der Breite beträgt.

Das Altertum kannte nur wenige hohe Türme. Bekannt ist der zu den sieben Weltwundern zählende Leuchtturm von Pharos aus der Zeit um 280 v. Chr. Die Wehrtürme der römischen Kastelle und des Limes waren relativ niedrig. Den höchsten römischen Turm besitzt Nîmes mit der „Tour Magne", deren Zweckbestimmung als Verteidigungsbauwerk oder Monument des Sieges über die Kelten ungeklärt ist.

Es ist noch nicht schlüssig erwiesen, ob die ersten Türme christlicher Kirchen in Ravenna, in Irland oder im Klosterplan von St. Gallen vorkommen. Letzterer (Abb. 1) weist beiderseits der Westapsis zwei freistehende, offensichtlich nur durch niedrige Gänge angebundene Rundtürme auf. Gozbert, der von 816–837 Abt des Klosters St. Gallen war, erhielt von einem Unbekannten den abgebildeten Idealplan zum Bau eines Klosters. Er wird in die Zeit um 820 datiert. Das Kloster St. Gallen geht

Die frühen Türme der Christenheit

auf eine kleine Einsiedelei zurück, die der irische Heilige Gallus 612 gegründet hat. Dieser war um 590 zusammen mit dem Heiligen Columban von Bangor in Irland aus zu den Wüstenheiligen aufgebrochen, erkrankte jedoch und blieb in den Alpen zurück.

Das ab 431 christianisierte Irland entwickelte sich sehr früh zu einem Schwerpunkt der monastischen Bewegung. Die zahlreichen Klöster weisen als eine Besonderheit Rundtürme auf, von denen im 19. Jahrhundert noch 120 nachgewiesen werden konnten und heute noch etwa achtzig vollständig, als Stümpfe oder als freigelegte Fundamente zu sehen sind. Das ehemalige, 548/49 von St. Ciaran gegründete Kloster Clonmacnoise am Shannon besitzt noch zwei Rundtürme aus dem 12. Jahrhundert (Abb. 2). Dem rechten fehlt die Spitze, an den linken (Abb. 3) wurde eine Kirche angebaut, die Temple Finghin genannt wird. Die irischen Rundtürme sind schlank, ihre Höhe beträgt das Sechsfache ihres unteren

Abb. 1 (linke Seite): Einen frühen Hinweis auf Türme gibt der Klosterplan von St. Gallen. Er zeigt eine ideale Klosteranlage und führt u.a. an der Westapsis der Kirche zwei freistehende Rundtürme auf.

Abb. 2 und 3: Die Rundtürme des irischen Klosters Clonmacnoise am Shannon aus dem 12. Jahrhundert folgen einer älteren Tradition.

Wo die Ursprünge unserer Baukunst liegen

Abb. 4:
Freistehender Campanile von S. Apollinare Nuovo, Ravenna/Italien.

Abb. 5:
An der Stiftskirche von Gernrode/Sachsen-Anhalt, sind die Rundtürme als Treppentürme an den Hauptbau herangerückt.

Abb. 6:
Als ab 1503 die Stiftskirche in Möllenbeck/Niedersachsen, anstelle der Basilika aus dem 10. Jahrhundert errichtet wurde, integrierte man die Rundtürme des ehemaligen Westwerks in den Neubau.

Durchmessers, von dem aus sie sich nach oben konisch bis zu einer Höhe von 21 bis 36 Meter verjüngen. Das Innere war durch Holzdecken in meist fünf, durch Leitern miteinander verbundene Geschosse unterteilt, von außen nur durch eine Tür in drei bis fünf Metern Höhe zugänglich. Das deutet darauf hin, dass sie als Zufluchtsort bei den Überfällen der Normannen genutzt worden sind. Der irische Name Cloigtheach (Glockenturm) weist auf die zweite Bedeutung hin: Die Mönche wurden nämlich von dort aus durch das Läuten mit Handglocken zusammengerufen.

Über die Entstehungszeit der irischen Rundtürme gibt es verschiedene Ansichten. Die ältere Forschung sieht die ersten im Zusammenhang mit der Zeit der großen Klostergründungen im

6. und 7. Jahrhundert, die erste urkundlich fassbare Erwähnung eines Rundturms erfolgte allerdings erst 950. Die meisten der komplett erhaltenen Rundtürme werden in das 12. Jahrhundert datiert.

Es ist also nicht mit Sicherheit festzustellen, ob die Rundtürme im Klosterplan von St. Gallen auf irische Vorbilder zurückgehen. Vieles spricht aber dafür. In der Literatur gelten die als Campanile neben den frühchristlichen Kirchen von Ravenna freistehend erbauten Rundtürme als die ältesten. Der Turm von S. Apollinare Nuovo (Abb. 4) soll um 1000 zu der von Theoderich dem Großen um 500 erbauten Kirche hinzugekommen sein, der von der 549 geweihten Kirche S. Apollinare in Classe erst Ende des 10. Jahrhunderts erbaut worden sein.

Also ist es auch hier fraglich, ob die beiden italienischen Campanile wirklich älter als die irischen Rundtürme sind. Seine Ausstattung mit fünf Fensterachsen rundum sowie die gleichmäßig zylindrische Form unterscheiden sich deutlich von den irischen Beispielen.

Nördlich der Alpen erhält der Rundturm in der ottonischen Baukunst eine andere Bedeutung. Als Treppenturm finden wir ihn vornehmlich beim Westwerk von Stiftskirchen. Frühe Beispiele dafür sind die Stiftskirche St. Cyriacus in Gernrode (Abb. 5), 959 bis etwa 980, die Stiftskirche von Möllenbeck, Niedersachsen (Abb. 6), erbaut in der ersten Hälfte des 10. Jahrhunderts, und die Stiftskirche Zum Heiligen Kreuz von Oberkaufungen in Hessen 1017 bis 1025. Deren Modell (Abb. 7) zeigt, wie man sich die Gruppe aus mittlerem quadratischen Westwerk mit der Empore des Stifters und den flankierenden Rundtürmen ursprünglich auch bei den beiden anderen Beispielen vorstellen muss. Im 11. Jahrhundert bildete sich dann die romanische Doppelturmfassade heraus.

Abb. 7: Das Modell der Stiftskirche von Oberkaufungen im Landkreis Kassel/ Hessen zeigt ein vollständiges ottonisches Westwerk mit dem wuchtigen Westturm, flankiert von zwei Rundtürmen.

Hufeisenbögen waren keine Schöpfung der Mauren

Abgeschaut von den Westgoten

Zu den vielfältigen Formen, die der Bogen annehmen kann, gehört auch der Hufeisenbogen, so genannt, weil er wie beim Hufeisen der Pferde mehr als einen Halbkreis umfasst, sich also an den unteren Enden verengt. Man nimmt allgemein an, dass er eine Erfindung der Baukunst des Islam sei, da er in seinen Werken besonders häufig anzutreffen ist, so zum Beispiel beim Lustschloss La Aljafería im spanischen Zaragoza (Abb. 1), das 864 n. Chr. unter Abn Alfage erbaut worden ist.

Neben Schlossbauten ziert der Hufeisenbogen besonders häufig die islamischen Moscheen. Eine der berühmtesten ist die 836 fertiggestellte Sidi Oqba-Moschee von Qairouan in Tunesien (Abb. 2). In großer Reihung prägen hier die Hufeisenbogen die Vorhalle zum Gebetssaal. Den Gebetssaal selbst darf man als Nichtmoslem meist nicht betreten.

Da jedoch die große, ab 785 erbaute Moschee Mezquita in Córdoba im 16. Jahrhundert zu einer christlichen Kirche umgewidmet wurde, ist es möglich, die Mihrâb genannte Gebetsnische (Abb. 3) zu fotografieren. Die Hufeisenbogen der Mezquita von Córdoba sind aber keineswegs die ältesten in Spanien. Diese sind zum ersten Mal sicher nachzuweisen an und in der Basilika de San Juan de Baños (Abb. 4) im Ort Baños de Cerrato, deren Weihe durch eine über dem Chorbogen angebrachte Inschrift (Abb. 5) auf 661 datiert ist. Zu dieser Zeit aber gab es in Spanien noch keine

Abb. 1: Hufeisenbogen-Portal im Lustschloss La Aljafería im spanischen Zaragoza, 864 n. Chr. erbaut.

Abb. 2: Doppelte Hufeisenbögen hintereinandergereiht in der Vorhalle der Sidi Oqba-Moschee in Qairouan/Tunesien, 836 fertiggestellt.

*Abb. 3:
Ein besonders reich geschmückter Hufeisenbogen an der Gebetsnische der ab 785 erbauten Moschee Mezquita in Córdoba, Spanien, die später zur christlichen Kirche umgewandelt wurde.*

islamischen Mauren, da diese erst 711 einfielen und dabei das 468 unter König Eurich gegründete Reich der Westgoten zerstörten.

Auch war für den von Mohammed (um 570–632) begründeten islamischen Glauben vor 661 kaum eine Moschee gebaut worden. Damit liegt es nahe, dass die Westgoten die Erfinder des Hufeisenbogens sind und die Mauren dieses Bauelement von ihnen nach der Gründung des Emirats Córdoba übernommen haben. Das geschah wohl zum ersten Mal beim Bau der Mezquita von Córdoba, unmittelbar nachdem Abd al-Rahman I. 785 den Christen ihre westgotische Kirche abgekauft hatte. Er ließ sie abbrechen und verwendete Baureste für den Neubau seiner Moschee. Westgotische Säulen sind heute noch in der Mezquita zu finden, deshalb liegt auch die Übernahme des Hufeisenbogen-Motivs nahe.

Christen, Moslems und Juden lebten in dieser Zeit in Spanien trotz kriegerischer Auseinandersetzungen tolerant nebeneinander. Ein schönes Beispiel dafür ist die Würdigung des heiligen Isidor, Erzbischof von Sevilla, des bedeutenden Kirchenlehrers und Literaturhistorikers, durch Abbas Mutadas, Emir von Sevilla. Anlass war die Überführung der Gebeine des Heiligen nach León, die der Emir wie folgt kommentierte: „Nun gehst du fort von hier, verehrungswürdiger Isidor. Dennoch wusstest du, wie sehr deine auch meine Sache war. Ich flehe dich an, dass du immer meiner gedenkest."

In diesem Klima religiöser Toleranz verwundert es nicht, dass die Bauformen aller drei Kulturen miteinander verschmolzen sind. So tritt der Hufeisenbogen in der ehemaligen Klosterkirche San Miguel de Escalada bei León in der Vorhalle mit ihren zwölf Arkaden (Abb. 7) wie auch im Inneren auf. Hier hatten bereits die Westgoten ein Kloster errichtet, das beim Einfall der Mauren 711 aufgegeben wurde. Abt Alfonso

Abb. 4:
Die ältesten nachgewiesenen Hufeisenbögen in der Basilika de San Juan in Baños de Cerrato, Spanien, datiert durch eine Weiheinschrift im Chorbogen.

berichtet, dass man diesen ersten Bau bei der Neugründung des Klosters unter König García I. von León (910–914) als Ruine vorgefunden habe. Die Weihe der heute noch weitgehend unverändert erhaltenen Klosterkirche ist für das Jahr 913 überliefert. Die Hufeisenbögen könnten auch hier wie bei der Mezquita von Córdoba direkt vom westgotischen Vorgängerbau, vielleicht aber auch aus Córdoba übernommen worden sein.

Die Kunst der in Spanien unter maurischer Herrschaft lebenden Christen, in der islamische Bauformen enthalten sind, nennt man den mozarabischen Stil, während die Mischung

Abb. 5: Weiheinschrift von San Juan de Baños in Baños de Cerrato/Spanien.

Abb. 6: Verbindung islamischer mit hoch- und spätmittelalterlichen Elementen im Mudéjarstil an der ehemaligen Synagoge in Toledo/Spanien, aus dem 12. Jahrhundert.

islamischer Elemente mit solchen des Hoch- und Spätmittelalters als Mudéjarstil bezeichnet wird. In Toledo wurde eine der beiden erhaltenen Synagogen (Abb. 6) im 12. Jahrhundert als dreischiffiger Raum ganz im Mudéjarstil mit Hufeisenbögen erbaut. Im Jahr 1405 wurde sie den Juden weggenommen und in die christliche Kirche Santa María de la Blanca umgewandelt. Daraus ist zu erkennen, dass die religiöse Toleranz zu dieser Zeit durch die immer aggressiver werdende Reconquista (Befreiung Spaniens von den Mauren) sehr gesunken war. Die Eroberung Granadas 1492 führte zur endgültigen Vertreibung der Mauren und gnadenlosen Verfolgung der Juden. Mehr als 700 Jahre gegenseitiger kultureller Befruchtung, die sich auch auf die abendländische Baukunst auswirkte, wurden dadurch beendet.

Abb. 7: Im mozarabischen Stil erbaute Vorhalle der Klosterkirche von San Miguel de Escalada bei León/Spanien, mit 12 hufeisenförmigen Arkaden.

Die Mauertechnik als Teil europäischer Kulturgeschichte

Die Kunst der Mauern

Abb. 1: Zyklopenmauerwerk aus grob behauenen Blöcken an der Ringmauer der Burg Tiryns, um 1250 v. Chr., auf der Peloponnes, Griechenland.

Das zusammenwachsende Europa muss sich in erster Linie seiner gemeinsamen Kultur bewusst werden. Deren Anfänge reichen weit zurück, ihre Nachwirkungen jedoch bis in die jüngste Vergangenheit. Dies ist auch an einem baugeschichtlichen Detail abzulesen, der Entwicklung der Mauertechnik.

Gerade die ältesten Mauern sind aus den größten Steinblöcken gefügt worden, wie die Ruinen der Burg Tiryns auf der griechischen Halbinsel Peloponnes beweisen. Die um 1250 v. Chr. gegen die anstürmenden Balkanvölker errichtete Ringmauer (Abb. 1) wurde aus gewaltigen Steinblöcken aufgesetzt, die bis zu vier Meter lang und nur grob behauen sind. Man spricht von Zyklopenmauerwerk, da zu seiner Aufrichtung übermenschliche Kräfte erforderlich zu sein scheinen. Es reichte aber der Einsatz unzähliger Sklaven in langen Zeiträumen mit der Anwendung einfachster Hebelkräfte. Die griechische Baukunst behielt das große Format der Steinblöcke bei, so bei der um das Jahr 400 v. Chr. errichteten Stadtmauer von Selinunt (Abb. 2) auf der Insel Sizilien. Man bearbeitete die treppenartig aufgeschichteten Quader so sorgfältig, dass sie glatt aufeinanderlagen und keines Mörtels bedurften. Die römische Kunst fußte sehr stark auf der griechischen, steigerte sogar noch die Perfektion des Quadermauerwerks.

Im rechtsrheinischen Brückenkopf Mainz-Kastell führten die Römer um 20–40 n. Chr. einen Ehrenbogen für

den Feldherrn Germanicus auf, dessen Reste 1986 im Boden entdeckt worden sind. Als Fundament diente eine aus Bruchsteinen mit viel Mörtel gegossene Grundplatte (Abb. 3) von 2,50 Meter Stärke. Diese Gusstechnik nannten die Römer „opus caementitium", woraus sich unser Wort Zement herleitet. Als Bindemittel verwendete man einen natürlichen, aus Vulkangestein gebrannten, hydraulischen Zement, Trass genannt. Das aufgehende Mauerwerk war nach außen mit großen, 55 Zentimeter hohen Quadern aus rotem Sandstein verkleidet, die durch Bronzeklammern miteinander verbunden waren. Der Kern innerhalb dieses Quaderrahmens bestand ebenfalls aus „opus caementitium". Es wäre viel zu aufwendig gewesen, das gesamte Mauerwerk in voller Stärke aus Quadern zu fügen.

Nicht nur hier, sondern in der gesamten Baukunst nach Christi Geburt begnügte man sich in den meisten Fällen mit einer äußeren und inneren, sauber aus Quadern gemauerten Schale und dem dazwischenliegenden Gussmauerwerk. Wir nennen dies Schalenmauerwerk, die Römer nannten es „opus implectum". Die Fachbezeichnungen für die einzelnen Mauertechniken verdanken wir dem römischen Baumeister Vitruv, der zur Zeit des Kaisers Augustus seine zehn Bücher über Architektur schrieb. Das Schalenmauerwerk aus großformatigen Quadern verstärkt bei der römischen Porta Praetoria von Regensburg (Abb. 4) den monumentalen, repräsentativen Eindruck, den das wehrhafte Tor auf die „Barbaren" zur Einschüchterung ausüben sollte.

Eine ähnliche Absicht verfolgte die zur Alleinherrschaft drängende Familie Medici in Florenz, als sie ihren Palaz-

Abb. 2 (links): Zyklopenmauerwerk der Stadtmauer von Selinunt auf Sizilien, um 400 v. Chr.

Abb. 3 (oben): Als „opus caementitium" gegossenes römisches Fundament des Ehrenbogens für Germanicus in Mainz-Kastell/Hessen.

Abb. 4: Reste von römischem Schalenmauerwerk „opus implectum" der Porta Praetoria in Regensburg/Bayern.

Abb. 5:
Das beeindruckende Rustikamauerwerk aus Buckelquadern am Palazzo Pitti in Florenz/Italien, aus dem 16. Jahrhundert.

Abb. 6:
An der offenen Kuppel des Tempels der Diana in Baia an der Bucht von Neapel erkennt man das gegossene „opus caementitium".

zo Pitti (Abb. 5) mit großformatigen, in den vorwölbenden Buckeln nur grob behauenen Quadern verkleiden ließ. Diese Außenschale wird Rustika genannt. Sie nähert sich in der Wirkung dem Zyklopenmauerwerk der kretisch-mykenischen Kunst. Die Baukunst der Renaissance nahm programmatisch die antike Mauertechnik auf.

Die Römer waren kühne, begabte Ingenieure, die in der Lage waren, große Räume, insbesondere bei Tempeln und Thermen, mit Gewölben zu überdecken. Der kreisförmige, stützenfreie Innenraum des Pantheon in Rom hat eine Kuppel mit einem Durchmesser von 43,20 Metern, die auf die Schalung aus „opus caementitium" gegossen worden ist. Dieselbe Technik liegt auch dem kleineren Tempel der Diana in Baia an der Bucht von

Neapel (Abb. 6) zugrunde. Hier beträgt der Durchmesser 29,50 Meter. Am Rand der nur zur Hälfte erhaltenen Kuppel ist das Gussmauerwerk gut zu erkennen.

Für den Hausbau verwendete man zunächst Bruchsteine, von Vitruv als „opus antiquum" oder „opus incertum" bezeichnet. Man findet es zum Beispiel in den unteren, älteren Mauerteilen der Häuser in Herculaneum (Abb. 7). Die unregelmäßig im Steinbruch gewonnenen Steine wurden wie ein Puzzle so kunstvoll zusammengesetzt, dass der Anteil der Mörtelfugen möglichst gering ausfiel. Die Architektur des 19. Jahrhunderts griff diese Technik in ihrer Antikenbegeisterung auf, so 1854–1856 beim Neubau des Gymnasiums Augusteum am Klosterplatz in Görlitz (Abb. 8).

Auf das ältere „opus incertum" folgte im römischen Hausbau das sorgfältig aus relativ kleinen, quadratischen Quadern gefügte „opus reticulatum". Bei diesem Beispiel aus Herculaneum (Abb. 9) ergeben schwarze und ockerfarbene Steine ein Schachbrettmuster. An der Königshalle in Lorsch (Abb. 10) setzt sich das „opus reticulatum" aus rotem Sandstein und weißem Kalkstein zusammen. Die Karolinger knüpften mit diesem Bau aus der Zeit um 800 bewusst an die Baukunst des römischen Imperiums an, das sie als christliches Reich wiederherstellen wollten.

Abb. 7 (links): Aus unregelmäßigen Steinen gefügtes römisches Mauerwerk „opus incertum" von Häusern in Herculaneum/Italien.

Abb. 8 (links): Dem römischen Vorbild folgende Wand des Gymnasiums Augusteum in Görlitz/Sachsen, aus dem 19. Jahrhundert.

Abb. 9 (rechts): Schachbrettmuster aus kleinen Quadraten zusammengesetztes „opus reticulatum" in Herculaneum/Italien.

Abb. 10 (rechts): Die Königshalle in Lorsch/Hessen, greift im 9. Jahrhundert das römische Motiv programmatisch auf.

Wie Italiens Steinbaukunst über die Alpen kam

Was uns die Lorscher Kapitelle verraten

*Abb. 1:
Die Königshalle in Lorsch mit dem Grundriss der ehemaligen Gebäude im Pflaster des heutigen Platzes.*

Die Steinbaukunst beginnt in Deutschland nach wenig bekannten Vorläufern so richtig erst im 8. Jahrhundert. Man teilt die Baugeschichte des frühen Mittelalters nach den Herrschergeschlechtern ein: die karolingische (714 bis 911) und die ottonische (911–1024) Baukunst als sogenannte vorromanische Phase, die salische (1024–1137) als klassische Reife des romanischen Stils und die staufische (1137–1256) als Spätphase mit dem Übergang zur Frühgotik.

In diesen Epochen früher deutscher Baukunst hat das Kapitell als Schmuckform – und damit Indiz für eine stilistische Datierung – eine zentrale Bedeutung. Bei der Königshalle in Lorsch (Abb. 1) fehlen unmittelbare urkundliche Nachrichten zur Entstehungsgeschichte. Lange hat die Forschung das ungewöhnliche Bauwerk mit der Kaiserkrönung Karls des Großen in Verbindung gebracht. Die kunstwissenschaftliche Diskussion tendiert jedoch inzwischen zu einer späteren Datierung in die Regierungszeit Ludwigs des Frommen, ja sogar nach 876 im Zusammenhang mit der Errichtung der Gruftkapelle der ostfränkischen Karolinger durch Ludwig den Deutschen auf dem Gelände des Klosters in Lorsch. Eine Datierung in das erste Drittel des 9. Jahrhunderts anhand der Wandmalereien ist nicht ausgeschlossen.

Man nannte das originelle Gebäude früher irrtümlich Torhalle, doch stand es nie als Tor in der Umfassungsmauer der Abtei, sondern inmitten eines weitläufigen Atriums hinter dem nicht mehr erhaltenen, jedoch mit Plattenstreifen im Boden markierten Torbau. In seiner Art einmalig und deshalb von der UNESCO in die Liste des Weltkulturerbes aufgenommen, nahm der Bau die Tradition eines antiken Triumph-

bogens auf und enthielt im Obergeschoss offensichtlich eine Aula Regia, einen Repräsentationsraum für den Herrscher.

Karl der Große hatte Lorsch 772 zu einem Reichskloster erhoben. Die dem kaiserlichen Schutzherren verpflichteten Abteien bildeten gemeinsam mit den Kaiserpfalzen die wichtigsten Stationen beim Umherreisen der Herrscher, womit sie allein das große Reich unter Kontrolle halten konnten.

Karl der Große hatte sich die „renovatio imperii romanorum", die Wiederherstellung des römischen Reiches – jetzt aber unter dem Kreuz Christi – zum Ziel gesetzt. Seine Erben führten dieses Regierungsprogramm – wenn auch bei weitem nicht so erfolgreich – fort. Deshalb knüpft die karolingische Baukunst seit Karl dem Großen auch eng an die römische und frühchristliche Architektur Italiens an. Karl trug den Titel eines „imperator et semper augustus", den auch der römische Kaiser Konstantin führte. Darum nahm man auch den Konstantinsbogen im Forum Romanum (Abb. 2) als Motiv auf, womit keine Architekturkopie, sondern ein symbolischer Bezug gemeint war. Den dreifachen Bogen kombinierte man im Obergeschoss mit einer häufig bei antiken Sarkophagen vorkommenden Gliederung.

Die Verkleidung des Bruchsteinmauerwerks mit farbigen Steinen (Abb. 3) ist nördlich der Alpen einmalig und geht auf die Verblendung römisch-antiker Bauten mit Marmorplatten zurück. Die wechselnd roten und weißen Sandsteinplatten variieren in drei Zonen: in den Arkadenzwickeln als horizontal angeordnete quadratische Steine, die in der Mittelzone darüber diagonal verlegt worden sind, und im Obergeschoss als rote Sechsecksteine mit dazwischen gefügten weißen Dreiecksteinen.

Die Schmucksteine wurden nicht als flache Platten nachträglich dem dahinterliegenden Füllmauerwerk vorgeblendet, wie man das heutzutage bei Neubauten mit Natursteinplatten vor Betonkernen macht, sondern sie wurden gleichzeitig mit dem Kern als dicke Steine aufgemauert und dadurch tief eingebunden. Das erklärt auch den

Abb. 2: Konstantinsbogen im Forum Romanum, Rom.

Abb. 3: Die Verkleidung der Lorscher Königshalle mit farbigen Steinen ist nördlich der Alpen einmalig.

Abb. 4: Kompositkapitelle an der römischen Maison Carrée in Nîmes/Frankreich.

Abb. 5 und 6: An der Westfassade in Lorsch sind die Kapitelle detaillierter ausgearbeitet (links), die vier Kapitelle der Ostfassade zeigen steifere Formen (rechts).

erstaunlich guten Erhaltungszustand des 1200 Jahre alten Bauwerks, das in unserem rauen Klima starken Klimaschwankungen ausgesetzt ist.

Diese perfekte Mauertechnik geht ohne Zweifel auf geschulte Bauleute aus Italien zurück, wo die Kontinuität der Steinmetzkunst seit der Antike nie abgerissen war. Die verschiedenen germanischen und keltischen Stämme beherrschten mehr das Bauen mit Holz als mit Werkstein. So überrascht es auch nicht, an den je vier Halbsäulen auf der West- und der Ostseite Kapitelle von hoher Qualität der Formgebung und Bearbeitung vorzufinden.

Man könnte zunächst an antike Spolien denken, also Kapitelle aus abgebrochenen antiken Tempelbauten in zweiter Verwendung. Dafür spräche, dass alle acht Kapitelle auf den ersten Blick gleich zu sein scheinen, so wie es der antiken Tradition für die Kapitelle eines Säulentempels entspricht, wie zum Beispiel der bekannten Maison Carrée in Nîmes (Abb. 4).

Beim näheren Hinsehen stellt man jedoch fest, dass sich die untereinander gleichen vier Kapitelle an der Eingangsseite im Westen von den vier gleichen an der Ostseite deutlich unterscheiden. Die Kapitelle der Westseite (Abb. 5) sind im Detail sehr viel feiner ausgearbeitet als die der Ostseite (Abb. 6). Man vergleiche nur die jeweils untere Blatt-

reihe miteinander, die beim westlichen plastischer und stärker gekräuselt ist als beim östlichen. Dasselbe gilt auch für alle anderen Teile. Damit scheidet aus, dass es sich um antike Spolien handelt, denn es wäre ein zu großer Zufall, je vier eines Qualitätstyps gefunden zu haben.

Die Kapitelle wurden demnach von zwei verschiedenen Steinmetzen für die Königshalle in Lorsch gearbeitet. Vielleicht war der Bessere der aus Italien geholte Polier, der Schöpfer der vier östlichen Kapitelle dagegen sein fränkischer Schüler. Doch passen die Kapitelle gar nicht genau auf die Halbsäulen, für die ihr unterer Ansatz zu schmal ist. Sie sind auch nicht mit einer Versatzbosse in das Mauerwerk eingebunden, sondern wurden nachträglich mit Mörtel befestigt. Sie dürften andernorts gearbeitet und aufgrund ungenauer Maßangaben etwas zu schmal ausgefallen sein.

Sie bestehen aus weißem Kalkstein und sind sogenannte, bereits in der Antike vorkommende Kompositkapitelle, das heißt, eine Kombination von Teilen eines ionischen Kapitells, wie die großen Eckvoluten und der Halsring mit dem Eierstab, sowie Teilen eines korinthischen Kapitells, wie die beiden Reihen von Akanthusblättern. Sehr ähnlich ist ein Kompositkapitell im Baptisterium der Orthodoxen von Ravenna aus der Zeit um 450–500. Damit führt die Spur nach Aachen, denn die dortige Pfalzkapelle steht unter dem Einfluss von San Vitale in Ravenna.

In der deutschen Baukunst des 9. Jahrhunderts ähnelt am stärksten ein in zweiter Verwendung eingebautes Kapitell der Michaelskapelle in Fulda (Abb. 7). Gab es hier durch die Person Einhards eine Verbindung nach Aachen, wo er als ehemaliger Klosterschüler der Abtei Fulda zum Biographen und künstlerischen Berater Karls des Großen wurde? Da Einhard 840 verstarb, würde dies für die frühere Datierung sprechen. Vielleicht birgt das ehemalige Klostergelände noch jene Antworten, die bei einer Datierung der Königshalle weiterhelfen.

Abb. 7: Eckvoluten und Eierstab eines zweitverwendeten Kapitells der Michaelskapelle in Fulda ähneln den Lorscher Schmuckformen.

Die Taufe im Wandel der Zeiten

Der Anfang war ein Wasserbad

Abb: 1 und 2: Das frühchristliche Baptisterium St.-Jean in Poitiers/Frankreich, mit dem achteckigen Bassin, in dem der Täufling ins Wasser eintauchte.

Abb. 3: Die Wandmalerei aus dem 12. Jahrhundert in der Dorfkirche von Idensen/ Niedersachsen, gibt ein Bild von der Erwachsenentaufe.

Die älteste Taufkirche der Christenheit ist San Giovanni in Fonte in Rom, erbaut bald nach 313 durch Kaiser Konstantin den Großen. Sie ist nur in der veränderten Gestalt erhalten, in der Papst Sixtus III. (432–440) sie nach den Zerstörungen durch die Westgoten wieder errichten ließ. Im Zentrum des ursprünglich kreisrunden Raumes lag das in den Fußboden eingelassene Taufbassin für die im Frühchristentum übliche Erwachsenentaufe.

Zu den weiteren, auf weströmischem Gebiet seltenen frühchristlichen Taufanlagen gehört das Baptisterium St.-Jean in Poitiers. Wie die spätantiken Formen aussagen (Abb. 1), wird es zu Lebzeiten des heiligen Hilarius um die Mitte des 4. Jahrhunderts erbaut worden sein. Im Innenraum kann man exakt in der Mitte noch das achteckige Taufbassin (Abb. 2) erkennen, in das der Täufling über die im rechten Teil sichtbaren Stufen herabstieg, um ganz einzutauchen und von dem oben am Rand stehenden Täufer aus einer Schale mit dem Taufwasser begossen zu werden.

Im östlichen Gewölbe der Dorfkirche von Idensen (unweit Wunstorf, Kreis Hannover) zeigen die großartigen Malereien aus der Zeit um 1120–1130 einen solchen Taufvorgang (Abb. 3): In einem kreuzförmigen Bassin erkennt man drei eingetauchte Halbfiguren, die

Der Anfang war ein Wasserbad

von dem links darüber stehenden Petrus getauft werden. In dem aufgeschlagenen Buch sind die Buchstaben als Abkürzung der Worte „Baptizo vos in nomine Patris, Filii et Spiritus Sancti" (Ich taufe euch im Namen des Vaters, des Sohnes und des Heiligen Geistes) zu deuten. Die Wand- und Gewölbemalereien in der Dorfkirche von Idensen werden der Helmarshauser Schule zugeordnet, bei der man starke byzantinische Einflüsse festgestellt hat.

Es finden sich in der oströmischen Kirche auch häufiger ähnliche Kreuztaufen wie auf dem Deckengemälde in Idensen, unter anderem im heutigen Tunesien. Dort hatten die Römer nach ihrem Sieg über Karthago 146 v. Chr. eine Reihe von Städten gegründet. Die römische Herrschaft beendeten 439 die Westgoten, denen 533 die Byzantiner folgten, bis ab 665 die Araber Tunesien eroberten. Aus der byzantinischen Periode stammen einige der Kreuztaufen, die bereits bei den Ausgrabungen in den meist ruinösen Römerstädten gefunden worden sind. In Thuburbo Majus (Abb. 4) erkennt man zwar deutlich die Kreuzform, die Stufen und die Sohle des Bassins sind aber noch nicht freigelegt. Dagegen kann man bei der Kreuztaufe in der Taufkapelle von Sbeitla (Abb. 5), dem römischen Sufetula, alle Formen gut erkennen, auch die reiche Ausstattung mit Mosaiken und flankierenden Säulen auf dem Beckenrand. Nachdem der Täufling über die Stufen in das Bassin herabgestiegen war, konnte er mit dem damals noch üblichen Untertauchen getauft werden. Vom 7. Jahrhundert an begnügte man sich bei Erwachsenen mit dem Benetzen des Hauptes.

Für die Kindertaufe entwickelte das Mittelalter den Taufstein, dessen Becken außen mit Reliefs ausgeschmückt wurde, besonders qualitätvoll in Middels

Abb. 4:
Reste einer kreuzförmigen Taufe in der römischen Stadt Thuburbo Majus/Tunesien.

Abb. 5:
Bei der Taufkapelle des römischen Sufetula, Tunesien, erkennt man die Stufen, die in das kreuzförmige, von Säulen flankierte, reich geschmückte Becken führen.

Abb. 6:
Reliefierter Taufstein für die Kindertaufe aus dem 12. Jahrhundert Dorfkirche in Middels, Ostfriesland.

Abb. 7:
Das Wasser in der Bronzetaufe der Marienkirche von Salzwedel, Altmarkkreis/ Sachsen-Anhalt, aus der Übergangszeit von der Spätgotik zur Renaissance kann vom Fuß her beheizt werden.

Abb. 8 und 9:
Den Wandel des Taufvorgangs macht die Entstehung von Taufengeln am Ende des Mittelalters deutlich: Taufengel und Taufschale zum Benetzen mit Wasser in der Klosterkirche von Mariensee bei Hannover, Mitte des 18. Jahrhunderts.

(Ostfriesland, Abb. 6), wo man links im Bild die Taufe Christi im Jordan, rechts seinen Opfertod am Kreuz erkennen kann. Die Taufbecken wurden meist im Westen der Kirche unmittelbar hinter dem Eingangsportal aufgestellt. Erst nach der Taufe war ein Mensch Christ und damit würdig, sich dem im Osten stehenden Altar als dem Allerheiligsten zu nähern. Für die Ganztaufe von Kleinkindern musste das Wasser angewärmt werden, wollte man nicht die ohnehin große Kindersterblichkeit noch erhöhen. Die prächtige Bronzetaufe in der Marienkirche von Salzwedel (Abb. 7) kann vom Fuß aus beheizt werden, wodurch das Taufwasser bis zu einer angenehmen Temperatur gewärmt wurde. Das von vier Löwen getragene Becken mit dem reich in Frührenaissance-Formen verzierten Baldachin schuf Meister Hans von Köln um das Jahr 1520. Wie hier mischen sich auch beim wenige Jahre später hinzugefügten Gitter spätgotische Maßwerkformen mit Balustern der Frührenaissance.

Nach dem Ende des Mittelalters verzichtete man im allgemeinen auf das völlige Eintauchen der Kleinkinder und begnügte sich damit, das Haupt mit etwas Taufwasser zu benetzen. Dafür reichte eine Taufschale aus, die häufig von einem Taufengel in den Händen gehalten wurde. Ein solcher ist in der Klosterkirche von Mariensee (nordwestlich von Hannover, Abb. 8) auf der Damenempore erhalten geblieben. Ein Mechanismus erlaubte es, den an der Decke hängenden Taufengel herabzulassen, so dass er das zuvor in die Taufschüssel (Abb. 9) eingefüllte Taufwasser vom Himmel zu bringen schien.

So hat das zentrale christliche Sakrament der Taufe im Lauf der Geschichte sehr unterschiedliche gestalterische Ausformungen gefunden. Heute ist in vielen Kirchen die Taufschale in einen Taufständer eingelassen oder wird auf einen vorhandenen historischen Taufstein gestellt.

Wie sich mittelalterliche Bauformen wandelten

Da für die mittelalterliche Kunst oft exakte schriftliche Zeugnisse zur zeitlichen Einordnung fehlen, ist die Wissenschaft zur Datierung auf andere Hilfsmittel angewiesen. Vergleiche spielen hier eine wichtige Rolle. So muss der Kunsthistoriker zuallererst „sehen lernen". Sein geschärfter Blick erkennt Formen und Ausprägungen, regionale und künstlerische Besonderheiten, Ähnlichkeiten und Unterschiede. Denn wie andere Stilepochen weist auch die Romanik, die sich über 500 bis 600 Jahre entfaltet, Früh-, Hoch- und Spätphasen auf, die dann zur Gotik überleiten. Hat der interessierte Laie die Grundformen dieses Entwicklungsbogens erfasst, wird es ihm leicht fallen, zum Beispiel ottonische von staufischen Kapitellen zu unterscheiden. In der Betrachtung der Türbogen oder Gewölbe scheint mit der zeitlichen Einordnung auch der Erfindungsgeist der Baumeister auf, neue bautechnische Lösungen zu finden.

Die Säulenabschlüsse von der Frühromanik bis zur Gotik

Vom Würfel- bis zum Kelchkapitell

Abb. 1: Am Kapitell in Gernrode/Sachsen-Anhalt (ab 959), tauchen neben antiken Blattformen auch menschliche Köpfe auf.

Abb. 2: Frühes Würfelkapitell in der Michaelskirche in Hildesheim/Niedersachsen, zwischen 1010 und 1033.

Abb. 3: Die klare Form des Würfelkapitells im 11. Jahrhundert mit abgesetztem Schild in der Doppelkapelle von Neuweiler/Elsass.

Die großen Stilepochen der europäischen Kunstgeschichte haben stets einen etwa gleichen Ablauf. In der griechischen Antike beginnt es mit dem archaischen Frühstil, wie er im Apollontempel von Korinth (600–550 v. Chr.) und in Statuen von Kleobis und Biton in Delphi (um 600 v. Chr.) zum Ausdruck kommt. Es folgt die Reife in der griechischen Klassik mit dem Tempel des Parthenon auf der Akropolis in Athen und seinen Skulpturen (448–432 v. Chr.) und schließlich die pathetisch-reiche Übersteigerung im Hellenismus am Apollontempel von Didyma bei Milet (begonnen im 3. Jahrhundert v. Chr.) sowie am Gigantenfries des Pergamon-Altars (um 180 v. Chr.).

Für die romanische Kunst bilden die merowingische (482–714), die karolingische (714–911) und die ottonische (911–1024) Baukunst die Frühstufe, die salische (1024–1137) den klassischen

Höhepunkt und die staufische (1137 bis 1256) die plastische Steigerung wie auch zugleich den Übergang zur Gotik. Die Benennung nach den Herrschergeschlechtern hat durchaus ihre Berechtigung, denn die Könige und Kaiser waren direkt als Bauherren oder indirekt als Stifter die wichtigsten Auftraggeber für die Baukunst.

In der karolingischen Architektur kopieren die Steinmetzen bei Kapitellen überwiegend Formen der römischen Antike. Zwar bauen auch die Kapitelle der ottonischen Stiftskirche in Gernrode (Abb. 1), errichtet ab 959, noch auf den korinthischen Vorbildern auf, wie man an den Helices genannten Blattstengeln mit eingerollten Endungen erkennen kann, jedoch sind die Blattformen dickfleischig und ungezackt, und es tauchen als neue Motive menschliche Köpfe auf.

Zur wichtigsten Form des Kapitells in der salischen Baukunst wurde das Würfelkapitell, das schon früh zwischen 1010 und 1033 in der Michaelskirche von Hildesheim (Abb. 2) zu finden ist. Es ist aus der Durchdringung eines Würfels mit einer Halbkugel entwickelt worden und leitet auf diese Weise vom runden Säulenschaft zum Kubus des Aufsatzes und zur quadratischen Kämpferplatte über. Noch sind die halbkreisförmigen Schilde nicht deutlich ausgeprägt und nur verschwommen wahrzunehmen. Um 1050 dagegen, bei den Kapitellen im unteren Raum der Doppelkapelle von Neuweiler im Elsass (Abb. 3), findet man sie mit einer deutlichen Kante klar abgesetzt. In dieser Gestalt ist das Würfelkapitell das vorherrschende Motiv der Säulenabschlüsse des 11. Jahrhunderts. Es ist typisch für die Schlichtheit der hochromanischen Baukunst, deren Charakter auf einfachen Großformen bei sparsamem Schmuck, aber hervorragenden Proportionen beruht.

Das beginnende 12. Jahrhundert neigt schon stärker zu Zierformen, wie man an den Kapitellen von St. Vitus in Kloster Gröningen in Sachsen-Anhalt (Abb. 4) sehen kann. Das Relief der Tiergestalten an den Schilden und des Blattlaubs an den Kugelteilen ist noch ganz flach. Dagegen macht sich in der staufischen Baukunst ab 1235 eine immer stärker werdende Plastizität bemerkbar. Das beweisen die sehr viel tiefer aus dem polsterartigen Block herausgehauenen Blattranken sowie Menschen- und Tiergestalten an den

*Abb. 4:
Das beginnende 12. Jahrhundert neigt stärker zu Zierformen. Kapitell aus St. Vitus in Kloster Gröningen/Sachsen-Anhalt.*

*Abb. 5:
Das staufische Kapitell aus der Klosterkirche Ilbenstadt/Hessen, zeigt mehr Plastizität im Schmuck und weniger Würfelform.*

Wie sich mittelalterliche Bauformen wandelten

Abb. 6:
Die Doppelkapitelle am Palas der Kaiserpfalz in Gelnhausen/Hessen, nach 1182, sind bereits plastischer ausgearbeitet.

Abb. 7:
Am Ende des 12. Jahrhunderts wandelt sich die Kapitellform vom Würfel- zum Kelchkapitell. Zisterzienserkirche Arnsburg/Hessen.

Kapitellen der Klosterkirche Ilbenstadt in Hessen (Abb. 5). Die Herkunft aus dem Würfelkapitell ist kaum noch wahrzunehmen, etwas stärker noch bei den Kapitellen am Palas der Kaiserpfalz von Gelnhausen, Hessen (Abb. 6), entstanden bald nach 1182. Doch wurden hier die spiralförmigen, aus dem Maul eines Tierkopfes herauswachsenden Ranken noch plastischer ausgearbeitet, so dass die Formen in Licht und Schatten deutlich hervortreten.

Das Würfelkapitell wird zum Ende des 12. Jahrhunderts immer mehr durch das Kelchkapitell abgelöst. Es erhielt seine Bezeichnung durch die kelchartige Überleitung vom runden Säulenschaft zum kubischen Kopfteil. An den Vierungspfeilern der ab 1197 erbauten Zisterzienser-Klosterkirche Arnsburg in Hessen (Abb. 7) fühlt man sich beim rechten Kapitell durch den unteren Blattkranz und die an den Enden eingerollten Stengel noch entfernt an korinthische Vorbilder erinnert, beim mittleren tritt jedoch die neue frühgotische Gestalt als Kelchknospenkapitell deutlich zutage. Diese zieren auch die Gewölbedienste am Chorumgang des Domes in Münster (Abb. 8), entstanden um 1220–1240. Sind hier die auf langen Stielen sitzenden, eingerollten Blätter noch stark stilisiert, so beginnt das Laubwerk der Kapitelle an den Bündelsäulen in der bald nach 1232 erbauten Paradies-Vorhalle des Domes in Fritzlar, Hessen (Abb. 9), naturalistisch durchgearbeitet zu werden. Ein in der Mittelachse von oben herabstoßender Vogel verunklärt die Kelchform, die beim Kapitell links im Hintergrund klarer erscheint.

Die Entwicklung zum gotischen Kelchkapitell erreicht einen ersten Höhepunkt am Lettner in der Marienkirche von Gelnhausen (Abb. 10). An den Trauben ganz naturalistisch geformter Weinreben pickt ein Vogel. Man schreibt diesen Lettner wegen der hohen Qualität der bildhauerischen Arbeit und der Verwandtschaft in den Architekturformen der Werkstatt des Naumburger Meisters zu, die bei ih-

Vom Würfel- bis zum Kelchkapitell

rer Wanderung von Mainz nach Naumburg um 1240 in Gelnhausen tätig gewesen sein soll. Noch kennt man die Namen der Baumeister, die zugleich Bildhauer waren, nicht. Beim Naumburger Meister kann man jedoch anhand seiner Arbeiten seinen Weg von den Bauhütten der französischen Kathedralen in Reims, Amiens und Noyon über Mainz nach Naumburg und Meißen verfolgen. Er brachte die französische Hochgotik zu einer Zeit nach Deutschland, als in den meisten Kulturlandschaften noch der Übergang von spätromanischen zu frühgotischen Formen vorherrschte.

Abb. 8: Frühgotisches Kelchknospenkapitell im Dom zu Münster, um 1220–40.

Abb. 9 (rechts): Das Blattwerk an den Kelchkapitellen in der Paradies-Vorhalle des Fritzlarer Domes, nach 1232, ist plastischer durchgearbeitet.

Abb. 10: Einen ersten Höhepunkt an gotischer Plastizität in Deutschland zeigt das Kelchkapitell am Lettner der Marienkirche von Gelnhausen/Hessen, um 1240.

Wie bei Kirchenportalen das Tympanon entstand

Von Türstürzen und Bogenfeldern

Abb. 1: Gerader Türsturz mit verputztem Entlastungsbogen am Tempel des Romulus, Rom.

Abb. 2: Gebrochener Türsturz, Laurentiuskirche in Dietkirchen bei Limburg/Hessen.

Abb. 3: Giebelverstärkung, Alte Kirche in Bad König/Hessen, Anf. 9. Jh.

Die frühchristliche wie auch die romanische Baukunst orientierten sich an der römischen Antike. Diese bevorzugte rechteckige Portale, wie das Beispiel vom Tempel des Romulus im Forum Romanum in Rom (Abb. 1) erkennen lässt. Der Rundbau aus verputztem Backstein wurde im Jahr 307 n. Chr. von Kaiser Maxentius für seinen jung verstorbenen Sohn Romulus erbaut und besitzt als seltene Besonderheit noch seine originalen Bronzetüren, deren Schloss bis heute in Gebrauch ist. Sowohl der äußere Rahmen mit den flankierenden Säulen als auch das eigentliche innere Portal verwenden den geraden Türsturz. Er würde beim großen Gewicht des auf ihm lastenden Mauerwerks brechen, gäbe es nicht einen – hier durch den Putz verborgenen – Entlastungsbogen, der die Last auf die seitlichen Säulen bzw. Gewändesteine ableitet. Im linken Teil der Rotunde ist ein solcher Entlastungsbogen für eine andere Wandöffnung zu sehen.

Nach den antiken Vorbildern sind auch die karolingischen Portale, zum Beispiel im Westen der Pfalzkapelle in Aachen, konstruiert. Bei einfacheren Bauten im ländlichen Raum, deren Baumeister nicht an den antiken Vorbildern geschult waren, hat man den Entlastungsbogen weggelassen, wodurch es

wie in Dietkirchen bei Limburg/Lahn (Abb. 2) zum Bruch des Türsturzes kam. Der hier gezeigte wurde in der Zeit um 1000 für einen Vorgängerbau der heutigen St. Lubentiuskirche gearbeitet und um die Mitte des 12. Jahrhunderts, wohl schon gebrochen, an die heutige Stelle beim Aufgang zur Nordempore versetzt. Dabei erhielt er den – allerdings zu flachen – Entlastungsbogen. Bei der Alten Kirche in Bad König (Odenwald, Abb. 3) aus dem ersten Viertel des 9. Jahrhunderts versuchte man, das Problem ohne Entlastungsbogen zu lösen, indem man den Sturz in der Mitte giebelförmig verstärkte – wie man sieht mit Erfolg, aber mit dem Nachteil eines recht rustikalen Erscheinungsbildes.

Den ersten Ansatz zum romanischen Rundbogenportal findet man bei dem nachträglich vermauerten Südportal der evangelischen Kirche von Wiesbaden-Bierstadt (Abb. 4) aus der zweiten Hälfte des 11. Jahrhunderts. Der Entlastungsbogen ist sorgfältig aus keilförmigen Quadern gefügt und setzt auf den Enden des breiten Sturzes auf. Eigentlich hätte dieser nicht brechen dürfen, wodurch dies dennoch geschah, ist nicht ersichtlich.

Der unbekannte Schöpfer des Südportals der Godobertuskapelle in Gelnhausen (Abb. 5) tat den ersten entscheidenden Schritt zur Entwicklung des Tympanons, indem er um 1150 die Fläche zwischen Türsturz und Entlastungsbogen zurücksetzte. Er hatte erkannt, dass ein richtig gestalteter Entlastungsbogen ausreicht, um den Türsturz zu entlasten, dass das Mauerwerk zwischen beiden nur eine überflüssige Belastung bedeutet und deshalb möglichst dünn und damit leicht ausgebildet werden sollte. Er hatte nur die bogenförmige Fläche noch nicht verziert. Dies ist erst bei etwas jüngeren Beispielen zu beobachten, so beim Ostportal im südlichen Querschiffarm von St. Leodegar in Murbach (Abb. 6). Es ist in die Zeit zwischen 1145 und 1155 zu datieren. Der Türsturz ist mit einem doppelten Blätterfries ausgeschmückt, im inneren Bogenfeld des Tympanons stehen sich zwei Löwen gegenüber, gerahmt von einer Wellenranke. Neu ist hier auch die Verwendung zweier flankierender Säulen zur Abstützung des Rundbogens, demgegenüber das Tympanon, der Sturz und der Rahmen zurückgelegt worden sind. Das Stufenportal mit eingestellten

Abb. 4:
Entlastungsbogen über dem Türsturz am Südportal der Kirche in Wiesbaden-Bierstadt/Hessen, 2. Hälfte des 11. Jahrhunderts.

Abb. 5:
Das Mauerwerk zwischen Sturz und Bogen tritt zurück: Godobertuskapelle in Gelnhausen/Hessen, um 1150.

Abb. 6:
Hier ist das Tympanon als Zierfläche genutzt: St. Leodegar in Murbach/Elsass, zwischen 1145 und 1155.

Wie sich mittelalterliche Bauformen wandelten

Abb. 7: Wegfall des Türsturzes, plastisch ausgebildetes Tympanon am Stufenportal der Schlosskapelle in Büdingen, Wetteraukreis/ Hessen, um 1170–1190.

Abb. 8: Reines Rundbogenportal unter Wegfall des Tympanons am Westportal der Kirche von Großen-Linden bei Gießen/Hessen, Anfang 13. Jahrhundert.

Säulen gehört von nun an zum Formengut der romanischen Baukunst im Zeitalter der Hohenstaufen.

Der Baumeister und Steinmetz der staufischen Wasserburg in Büdingen (Wetteraukreis, Hessen) erkannte, dass bei einer kräftigen Ausbildung des Entlastungsbogen der Türsturz überflüssig ist, und ließ ihn beim Portal zur Schlosskapelle (Abb. 7) aus der Zeit um 1170–1190 einfach weg. Um die Stärke der Mauern zu demonstrieren, hat man das Gewände doppelt zurückgestuft und mit je zwei Säulen ausgestattet, desgleichen den Rundbogen, dessen verzierte Abstufungen als Archivolten bezeichnet werden. Im Tympanon rahmt eine doppelte Wellenranke das Bogenfeld, in dem zwei Männergestalten vor dem Kreuz knien. Sie werden als die Brüder Hartmann und Hermann von Büdingen gedeutet, Bauherren der Wasserburg und einflussreiche Ministeriale der Stauferkaiser Friedrich I. und II.

Schließlich hat der Schöpfer des Westportals der Kirche von Großen-Linden (bei Gießen, Abb. 8) im frühen 13. Jahrhundert auch das Tympanon weggelassen. Dadurch entstand ein reines Rundbogenportal – mit der Konsequenz, dass auch die hölzernen Türflügel oben halbrund ausgebildet werden mussten. Die kerbschnittartig flachen Reliefs auf den Abstufungen des Gewändes und der Archivolten haben sehr unterschiedliche Deutungen erfahren, auf die ich hier nicht eingehen kann. Sie haben wegen ihrer archaischen Formen auch zu sehr frühen Datierungen geführt. In Wirklichkeit findet sich ein ähnlicher Rückgriff auf vorromanische, häufig an irische Vorbilder erinnernde Formen mehrfach im späten 12. und frühen 13. Jahrhundert.

Die folgende Gotik baut zunächst auf dem spätromanischen Stufenportal mit und ohne Tympanon auf, verwandelt aber die Rundbögen der Archivolten in Spitzbögen.

Weshalb es nur noch wenige romanische Balkendecken gibt

Romanische Kirchenräume im Wandel

Unsere Vorstellung von der Gestalt romanischer Kirchenräume wird vom heutigen Zustand geprägt, der jedoch das Ergebnis wesentlicher Veränderungen im Verlaufe der Jahrhunderte darstellt. So entspricht die zwischen 1129 und etwa 1150 erbaute Stiftskirche auf dem Schiffenberg bei Gie-

Abb. 1:
Klare Bauformen und flache Decke: Die Stiftskirche auf dem Schiffenberg bei Gießen/ Hessen, zwischen 1129 und 1150 erbaut, steht als typisches Beispiel für unser Bild romanischer Kirchen.

Wie sich mittelalterliche Bauformen wandelten

Abb. 2: Ornamental bemalte Holzdecke und Malereizyklus an allen Wänden: Die Stiftskirche St. Georg in Oberzell/Reichenau, Baden-Württemberg, aus dem 10. Jahrhundert.

Abb. 3 und 4: Die Einhardsbasilika in Michelstadt-Steinbach/Hessen, 821 bis 828, erscheint heute als Ruine. Malereireste weisen auch hier auf eine bemalte Balkendecke hin.

ßen (Abb. 1) in ihrer schlichten, aber eindrucksvollen Erscheinung so ganz unserem Bild von einer romanischen Kirche: Es dominieren die einfachen kubischen Formen der quadratischen Pfeiler, auf denen die schmucklosen Wände des Obergadens der Basilika ruhen. Sockelprofile, Kämpferplatten und ein profiliertes Gesims stellen den einzigen Schmuck dar. Klarheit und Ruhe gehen von der gleichmäßigen Bogenfolge der Arkaden, die glatt in die wuchtigen Mauern eingeschnitten erscheinen, von den einfachen Trichterlaibungen der hochsitzenden Fenster und vom Raumabschluss durch eine gerade Holzdecke aus. Deren einzelne, im Querschnitt quadratische Balken sind nur grob aus dem Rundstamm mit der Breitaxt herausgearbeitet worden.

Gibt aber dieses uns allen so liebgewordene Bild tatsächlich die Intentionen der romanischen Sakralbaukunst wieder? Wie passt dazu das Innere der Stiftskirche St. Georg in Oberzell auf der Insel Reichenau (Abb. 2)? Die gesamten Wandflächen des Obergadens der Basilika sind von einem Zyklus ottonischer Wandmalereien des 10. Jahrhunderts bedeckt. Zu dieser farbenprächtigen, inhaltsreichen Ausschmückung der Wände passte keine rohe Balkendecke, schon eher die vorhandene, zurückhaltend mit einfachen Ornamenten bemalte Bretterdecke, ein Werk des späten 19. Jahrhunderts.

Es zeigt sich hier wie auch in anderen Fällen, dass die Architekten und Denkmalpfleger des Historismus dem Mittelalter näher standen als die des 20. Jahrhunderts, die durch die zeitgenössische Kunst keine Neigung zu farbiger Architektur besaßen. Man liebte Rauhputze, Sichtbeton und naturbelassenes Holz. Der Ruinencharakter

der Einhardsbasilika in Michelstadt-Steinbach (Abb. 3) kam diesem Zeitgeschmack entgegen. Auf den ersten Blick bestätigen die Deckenbalken des romanischen Dachstuhls aus der Zeit um 1170 die allgemeine Auffassung vom oberen Raumabschluss romanischer Kirchen. Doch fand man an der Unterseite der Balken die Dübellöcher für eine Verbretterung. Die karolingische Holzdecke aus der Erbauungszeit 821–828 saß tiefer, wie aus der nachträglichen Erhöhung der Mauerkrone, aber auch dem illusionistisch-plastisch gemalten Fries (Abb. 4) abzulesen ist. Dieser weist darauf hin, dass man sich auch den karolingischen Raumabschluss als bemalte Bretterdecke vorstellen muss.

Für die romanische Baukunst gibt es dafür zwei berühmte Beispiele. Das bekannteste ist die Decke von St. Michael in Hildesheim (Abb. 5), die das Mittelschiff der ottonischen Basilika von 1010–1033 abschließt. Sie wurde jedoch später eingefügt, vermutlich im 1. Viertel des 13. Jahrhunderts. Das zweite Beispiel ist die kleine romanische Kirche von Zillis in der Schweiz (Abb. 6). Hier sind der einschiffige Sakralraum und sein oberer Raumabschluss einheitlich um die Mitte des 12. Jahrhunderts entstanden. Diese Martinskirche erhielt in der Spätgotik einen neuen polygonalen Chor, blieb im Übrigen aber durch ihre Abgeschiedenheit von der Entfernung oder auch nur der Übermalung ihrer bemalten Holzdecke verschont.

Einmal für das Thema sensibilisiert, entdeckt man weitere Beispiele für bemalte Bretterdecken auch da, wo sie nur noch in Spuren zu erkennen sind. So beweisen die vier mit Ranken bemalten Deckenbalken im Kapitelsaal des ehemaligen Benediktinerklosters Groß-Comburg (Schwäbisch Hall, Abb. 7), dass auch hier der obere Raumabschluss im zweiten Viertel des 12. Jahrhunderts aus einer bemalten Bretterdecke bestand.

Abb. 5 und 6: Farbenfrohe Decken von St. Michael in Hildesheim und in Zillis/Schweiz.

Abb. 7:
Bemalte Deckenbalken im Kapitelsaal des Klosters Groß-Comburg/Schwäbisch-Hall, Baden-Württemberg, 2. Viertel 12. Jh.

Abb. 8:
In der Klosterkirche Ilbenstadt, Wetteraukreis/ Hessen, zog man ein spätgotisches Kreuzrippengewölbe ein.

Wenn die noch existierenden Beispiele so selten sind, liegt es daran, dass wir nur noch wenige romanische Dachstühle und damit Balkendecken besitzen. Sie wurden allzu oft ein Raub der Flammen, denn Kirchenbrände waren im frühen und hohen Mittelalter sehr häufig, ausgelöst durch die zahlreichen Kerzen und Kienspäne, deren Funken die Holzdecken leicht entflammten. So wurde St. Michael in Hildesheim bereits um das Jahr 1162 durch einen Brand schwer beschädigt. In der Chronik der meisten romanischen Kirchen liest man von Brandkatastrophen.

Sie waren vom 12. Jahrhundert an auch der Grund, mit Nachdruck das Einbringen steinerner Wölbungen zu betreiben. Dies geschah beispielsweise beim Dom in Speyer unter König Heinrich IV. in der Zeit um 1100. Zur gleichen Zeit wurde auch bei den beiden großen Klosterkirchen von Caen in der Normandie gewölbt, die ähnlich wie der Dom in Speyer zunächst nur in den Seitenschiffen Gewölbe besaßen.

Bei der Klosterkirche in Ilbenstadt (Wetterau, Hessen, Abb. 8) zog man um das Jahr 1500 unter die romanische, dendrochronologisch auf 1134 datierte Balkendecke viereinhalb steinerne Kreuzrippengewölbe ein. Bei der letzten Restaurierung in den sechziger Jahren des 20. Jahrhunderts plante die Kirchengemeinde, die gewölbte Decke herauszubrechen, um den romanischen Zustand mit den deutlich steileren Raumproportionen wiederherzustellen. Die Denkmalpflege bestand jedoch auf der Erhaltung der spätgotischen Gewölbe. So wie man hier am historisch gewachsenen Zustand festhielt, wird man auch trotz der kunstwissenschaftlichen Erkenntnisse über den ursprünglichen Raumabschluss flachgedeckter romanischer Kirchen das liebgewordene Bild der sichtbaren Deckenbalken und vor allem der gewölbten Kirchenschiffe nicht zugunsten einer Rekonstruktion des ursprünglichen Zustands mit einer Bretterdecke verändern.

Wie man in der Gotik die Gewölbe der Kathedralen schuf

Die hohe Kunst des Wölbens

*Abb. 1:
In der Georgenkirche in Wismar/Mecklenburg-Vorpommern, sind neben den stabilisierten Jochen auch wieder neue Gewölbe entstanden.*

Nachdem auf allen Bauteilen mit Ausnahme des Turmes die Dächer aufgebracht waren, kam der Wiederaufbau der Georgenkirche in Wismar in den Jahren 2001–2004 in seine entscheidende Phase. Die zerstörten Gewölbe sollten wieder eingebracht werden. Dies geschah selbstverständlich in der alten Technik und mit den traditionellen Materialien Backstein und Kalkmörtel (Abb. 1). Dabei konnten die heutigen Baumeister kaum wie im Mittelalter auf praktische Erfahrungen zurückgreifen. Die Technik des Wölbens musste von den Baumeistern erst wieder erprobt und verloren gegangene Fertigkeiten von den Handwerkern neu erlernt werden. Die Ausstellung „Gebrannte Größe" zur Backsteinbaukunst bot 2002 die seltene Gelegenheit, den Vorgang des

Als jedoch ein Stein auf ein benachbartes Gewölbe im südlichen Seitenschiff des Chores fiel, stürzte es ein. Das zeigt uns, wie labil das Gleichgewicht des sich selbst tragenden gotischen Gewölbes ist. Um die Träume von schwerelos erscheinenden gotischen Kirchen zu verwirklichen, musste man bis an die Grenze des damals Machbaren gehen. Mittelalterliche Berichte von Einstürzen während der Arbeiten sprechen eine beredte Sprache.

Für die Kunst des Wölbens konnten die mittelalterlichen Baumeister auf die Vorbilder der römischen Bauten zurückgreifen. Diese verwendeten meistens Kuppeln und Tonnengewölbe, letztere vor allem beim Bau der großen Amphitheater, deren steil ansteigende Ränge auf den ringförmigen Erschließungsgängen mit Tonnengewölben aufliegen, wie in El Djem in Tunesien, dem römischen Thysdrus (Abb. 4), gut zu erkennen ist. Für die geometrisch einfache Form des Mantels eines halben Zylin-

Abb. 2 und 3: Die drei schwer beschädigten Kreuzrippengewölbe vor und nach der Stabilisierung.

Abb. 4: Römisches Tonnengewölbe des Amphitheaters in El Djem/ Tunesien.

Wölbens in der Georgenkirche direkt mitzuerleben. Seitdem wird sie mittels eines 3-D-Films im Turm der nahe gelegenen Wismarer Marienkirche anschaulich erklärt.

Als erstes galt es, die drei schwer beschädigten Kreuzrippengewölbe des Chores (Abb. 2) zu stabilisieren, in die herabstürzende Ankerbalken des Dachstuhls große Löcher geschlagen hatten. Man musste jederzeit den Einsturz befürchten, weil die Kappen nur solange halten, wie sich die miteinander verzahnten Backsteine gegenseitig abstützen. Zum Glück gelang dieses schwierige Rettungsvorhaben (Abb. 3), ohne dass Menschen zu Schaden kamen. Man hatte allerdings die Arbeiter nur von oben aus gesicherter Position wirken lassen.

Die hohe Kunst des Wölbens

ders konnte man aus Holzbohlen eine Schalung zimmern, auf der das Gewölbe aus Bruchsteinen mit viel Mörtel gegossen wurde.

Die frühmittelalterlichen Kirchenräume besaßen als Raumabschluss hölzerne Flachdecken, nur kleinere Raumteile wie Krypten wurden schon vor dem 11. Jahrhundert gewölbt. Vom 11. Jahrhundert an stattete man bereits Seitenschiffe, Querschiffe und Chorumgänge mit steinernen Gewölben aus, wie zum Beispiel den Umgang in der Abteikirche von St. Benoît-sur-Loire (Abb. 5) von 1067–1108. Tonnengewölbe haben ein relativ großes Eigengewicht und entwickeln auf ihre ganze Breite einen seitlichen Schub, brauchen deshalb auch als Widerlager sehr dicke Wände. Deshalb setzte man das Kreuzgratgewölbe ein, das aus der Durchdringung zweier sich kreuzender Tonnengewölbe entwickelt worden war. Auch bei ihm gibt es nur einfach gekrümmte Flächen aus dem Mantel eines halben Zylinders, so dass die Kreuzgratgewölbe der Nikolaikapelle in Soest am Ende des 12. Jahrhunderts (Abb. 6) auf einer Schalung gemauert werden konnten.

Das ging nicht mehr, als man in der Hochgotik die Kappen der Kreuzrippengewölbe buste, das heißt zu kleinen, eigenständigen kuppelartigen Formen aus dreidimensional sphärisch gekrümmten Flächen ausbildete. Von oben aus dem Dachraum (Abb. 7) ist diese Teilung des gebusten Kreuzrippengewölbes in vier Teile durch die einschneidenden Rippen gut auszumachen. Diese Kappen mussten nun freihändig ohne Schalung so gemauert werden, dass kein Stein herunterfiel, bevor alle Teile des Gewölbes sich kraftschlüs-

Abb. 5:
Schweres Tonnengewölbe im Umgang der Abteikirche von Benoît-sur-Loire, Frankreich, 1067–1108.

Abb. 6:
Zwei sich kreuzende Tonnengewölbe ergeben das Kreuzgratgewölbe. Nikolaikapelle in Soest/ Nordrhein-Westfalen, Ende des 12. Jahrhunderts.

Abb. 7:
Von oben erkennt man die Busung und die einschneidenden Rippen.

Abb. 8:
Gewölbearbeiten in St. Georgen, Wismar. Arbeitsbühne mit Lehrgerüsten für die Rippen.

Abb. 9:
Zwischen den Rippen werden die Kappen aufgemauert.

sig gegeneinander abstützten. Bei der Neueinwölbung der Georgenkirche in Wismar rechnete man deshalb sicherheitshalber im vorhinein mit Fehlversuchen. Es spricht für die Qualität der Handwerker an St. Georgen, dass nur ein einziges Gewölbe ein zweites Mal aufgemauert werden musste.

Zunächst bauten zeitgenössische Handwerker genau wie ihre mittelalterlichen Vorgänger unterhalb des Gewölbeansatzes eine Arbeitsbühne (Abb. 8). Danach stellte man für die Einbringung der Rippen Lehrgerüste auf, die sich diagonal von den gegenüberliegenden Auflagern der Gewölbe in den Raumecken aus spannten und in der Mitte kreuzten. Auf diese hölzernen, in manchen Gegenden als Romanten bezeichneten Lehrgerüste vermauerte man dann die Rippensteine, und zwar gleichzeitig von allen vier Ecken aus, weil sonst die Romanten ungleichmäßig belastet und sich dadurch verziehen würden.

Dasselbe war dann auch beim Einwölben der vier Kappen (Abb. 9) zu beachten, denn auch dies musste gleichzeitig von allen Rippenansätzen aus erfolgen. Dabei wurden die Backsteine fischgrätenartig so miteinander verzahnt, dass sie nicht herunterfallen können. Die Teile stützen sich solange gegenseitig ab, bis der vertikale Druck des zuletzt eingesetzten Schluss-Steins dem Ganzen Halt verleiht. Bevor der Mörtel voll ausgehärtet war, wurden die Keile entfernt, mit denen man die Romanten etwas über die angestrebte Höhe hinaus angehoben hatte. Das gesamte Gewölbe sackte dann nach und erreichte dabei seine endgültige Form.

An dieser Stelle allein – abgesehen von Drehturmkränen und Lastenaufzügen – wurde moderne Technik eingesetzt, da man heute statt der Holzkeile Öldruckpressen benutzt, die man langsamer und gleichmäßiger absenken kann. Das Erscheinungsbild der alten Gewölbe ist exakt das gleiche wie bei den neuen. Auch ohne die Hilfsmittel gegenwärtiger Technik haben die Baumeister und Handwerker der Gotik mit ihrem primitiven, aus der einfachen Mechanik entwickelten Gerät die kühn bis zur Höhe moderner Hochhäuser aufragenden Kathedralen geschaffen. Dazu bietet auch die vielbeachtete Ausstellung zum Kirchenbau der Backsteingotik im Turm der Marienkirche in Wismar mit Rammgeräten, Ziegeltechnik, Gerüsten und Kränen ein anschauliches Bild.

Wie aus Farbe
und Material Form wurde

Lüftet man das Geheimnis mancher Wand, Säule oder Malerei, lassen sich dahinter bisweilen sogar verborgene Kunstwerke aus früheren Epochen entdecken. Den Geheimnissen unter der Oberfläche nachzuspüren, heißt auch, die Findigkeit der Handwerker verstehen zu lernen, aus Farbe, Silber, Gold, Kalk oder Gips Illusionen zu schaffen, deren Wirklichkeit der Betrachter auf den ersten Blick nicht erfasst. Nur wer hinter das oberflächlich Sichtbare schaut und das Zusammenspiel aus Material und Farbe kennt, wird so ungewöhnlichen Berufen wie dem Fassmaler, dem Stuckateur, dem Vergolder oder dem Illusionsmaler begegnen. Folgt ihre Arbeit dem Wunsch nach mehr Schein als Sein, den der Volksmund reimt? Oder nicht vielmehr der seit jeher bestehenden erfindungsreichen Kunst, mit den vorhandenen Mitteln Material und Farbe, Fläche und Linie so einzusetzen, dass eine größtmögliche Wirkung erzielt wird?

Stuck kannte man schon zur Zeit der Königin Nofretete

Der Stoff, aus dem man Träume formt

Abb. 1:
Die hohe Kunst des barocken Stucks vermittelt der Gartensaal im Residenzschloss von Arolsen/Hessen.

Abb. 2:
Stuck zur Veredelung des rohen Natursteins an einer Säule im römischen Thugga/Tunesien.

Abb. 3:
Maurischer Stuck mit geometrischen Formen in der Aljafería von Zaragoza, Spanien (S. 63, links oben)

Mit der Materialbezeichnung Stuck verbinden die meisten Kunstfreunde Ornamente des Barock, wie sie zum Beispiel den Gartensaal im Residenzschloss von Arolsen (Abb. 1) reich verzieren. Jedoch wurde das aus Gips, Kalk, feinem Sand und verschiedenen Zuschlagstoffen hergestellte Material schon vor mehr als dreitausend Jahren verwendet, um Ornamentfelder an Wänden und Decken, figürliche Reliefs und vollplastische Darstellungen zu formen. So gibt es bereits von der Königin Nofretete eine von ihrem Bildhauer geschaffene Gipsmaske aus der Zeit um 1370 v. Chr. Reliefs im Palast von Knossos auf Kreta sind sogar noch älter, sie werden in das 16. Jahrhundert v. Chr. datiert. Die Griechen wie nach ihrem Vorbild auch die Römer wandten Stuck häufig zur Veredelung von Architekturelementen an, wenn der spröde Naturstein eine Feinbearbeitung nicht erlaubte. Unter den zahlreichen Beispielen wird hier eine um 190 n. Chr. entstandene Säule aus der Römerstadt Thugga, dem heutigen Dougga in Tunesien, gezeigt (Abb. 2), bei der man die relativ dicke, ockerfarbene Stuckschicht auf dem rauhen Werkstein erkennen kann.

Von den Römern übernahmen die Mauren die Kunst, ihre Paläste und Moscheen mit Ornamenten aus Stuck zu verzieren. Da der Prophet Mohammed ihnen die Darstellung der Natur, des Menschen und Allahs verboten hatte, wählten sie abstrakt-geometrische Formen, mit denen sie wie zum Beispiel in der Aljafería von Zaragoza, alt-aragonische Königsresidenz ab dem 12. Jahrhundert (Abb. 3), Wände und Decken überreich ausgestalteten.

Der Stoff, aus dem man Träume formt

In der deutschen Kunst bildete sich ein erster Schwerpunkt für die Anwendung von Stuck bereits in der romanischen Plastik. Ein frühes Beispiel, aus der Zeit um 1050–1075, sind die Reliefs des Heiligen Grabes in der Stiftskirche von Gernrode (Abb. 4). Etwa ein Jahrhundert später entstand im Erfurter Dom ein romanisches Retabel aus Stuck (Abb. 5). Einst stand es frei auf einem Altar zu einer Zeit, als es noch keine bemalten oder geschnitzten Flügelaltäre gab. Die thronende Madonna mit dem Christuskind ist fast vollplastisch ausgebildet. Sie wird von dem einst freistehenden gestelzten Bogen gerahmt, an dessen Vorderseite unten rechts und links je vier Märtyrer mit Palmenzweigen, darüber je ein heiliger Bischof und oben im Scheitel Christus im Flachrelief erscheinen.

Im Harz und seiner Umgebung kommen am Ende des 12. und Anfang des 13. Jahrhunderts Stuckarbeiten häufiger vor, vor allem an den Chorschranken in St. Michael von Hildesheim, in der ehemaligen Stiftskirche von Hamersleben und als ein besonders qualitätvolles Beispiel in der Liebfrauenkirche von Halberstadt (Abb. 6). Hier besticht die starke, von innerer Erregung hervorgebrachte Bewegung der Figuren. Die umfangreichen Farbspuren gehen auf die Erstfassung zurück und weisen uns darauf hin, dass wir uns alle romanischen Stuckfiguren

Abb. 4:
Stuckrelief am Heiligen Grab in der Stiftskirche von Gernrode/Sachsen-Anhalt.

Abb. 5:
Romanisches Retabel aus Stuck im Erfurter Dom/Thüringen.

Abb. 6: Romanische Chorschranke, 1200–1210, mit farbigen Stuckreliefs, in der Halberstädter Liebfrauenkirche/ Sachsen-Anhalt.

als ursprünglich farbig gefasst vorstellen müssen.

Als letztes großes Beispiel romanischer Stuckplastik gelangte eine monumentale Figurengruppe der „Anna Selbdritt" in die Nikolaikirche nach Stralsund (Abb. 7). Bei dieser Größe musste der Stuck durch Holzteile armiert werden, die Rücklehne des Thrones besteht ganz aus Holz. Auch hier sind noch beachtliche Reste der ursprünglichen Bemalung erhalten. Mit der streng frontalen Haltung der Annenfigur steht die Gruppe noch in der romanischen Tradition der Großplastik des Magdeburger Umkreises. In der Faltenbildung ist sie als ein frühgotisches Werk aus der Zeit um 1270 zu erkennen.

Für Arbeiten an Außenfassaden verwendet man Stuck, der aus gebranntem, möglichst drei Jahre eingesumpftem Kalk und Sand besteht. Der Unterschied zum Putz besteht hauptsächlich in der Qualität der Grundstoffe. Gips kann man als Bindemittel nur in Innenräumen verwenden.

In Deutschland war die Baukunst des Barock die größte Blütezeit für Stuckarbeiten. Die eleganten, spritzigen Stuckaturen des Rokoko im 1740 bis 1744 entstandenen Westflügel des Biebricher Schlosses in Wiesbaden (Abb. 8) sind freihändig angetragen, eine Arbeit, die bei dem rasch abbindenden Material sehr viel Routine verlangt. Die handwerklich und künstlerisch qualitätvolle Ausführung zeigt,

Der Stoff, aus dem man Träume formt

menkanon mit immer wiederkehrenden Elementen möglich ist und deshalb besonders im Klassizismus angewandt wurde. Beim Ziehen von Stuckleisten verwendet man eine entsprechend profilierte Schablone, die man über den noch weichen Stuck in der Längsrichtung zieht. Man kann dies vom Gerüst aus machen oder auf entsprechenden Werkbänken am Boden. Dann bringt man die fertigen Stücke erst nach dem Abbinden an. Das geschieht auch bei den in vorbereitete Formen gegossenen Stuckornamenten. Der Blick in die Stuckdecke vom Ostflügel des Biebricher Schlosses aus den Jahren 1828/29 (Abb. 9) lässt keine Fugen zwischen den einzelnen gegossenen Teile erkennen, denn zum einen wurden diese sorgfältig ausgespachtelt, zum anderen der Stuck stets mit Kalk übertüncht.

Mit Stuck kann man in der Technik des Stuccolustro und des Stuckmarmors echten Marmor so raffiniert nachbilden, dass der Unterschied für den Laien kaum zu erkennen ist. Doch soll über diese komplizierte Technik im letzten Artikel dieses Kapitel „Schon die alten Römer haben gemogelt" berichtet werden.

Abb. 7 (links): Monumentale spätromanisch-frühgotische Stuckplastik „Anna Selbdritt" in der Nikolaikirche in Stralsund/Mecklenburg-Vorpommern.

Abb. 8 (links unten): Von Hand aufgetragene feine Rokoko-Stuckaturen (1740 bis 1744) im Westflügel des Biebricher Schlosses, Wiesbaden/Hessen.

Abb. 9 (oben): Decke im Ostflügel des Biebricher Schlosses mit scheinbar fugenlos gegossenen Stuckplatten, von 1828/29.

dass der aus Mainz stammende Johann Peter Jäger zu den besten Stuckateuren seiner Zeit gehörte.

Einfacher ist es, Stuckprofile zu ziehen oder Stuckornamente zu gießen, was allerdings auch nur bei einem For-

Von der Kongenialität der Bildschnitzer und Fassmaler

Die Kunst der Fassmaler

Abb. 1:
Das Zusammenwirken von Bildschnitzer und Fassmaler macht erst die Qualität: Bischofskopf des Elisabethaltars, um 1513, in der Elisabethkirche in Marburg/ Hessen.

Abb. 2:
Gotischer Schnitzaltar, um 1500, in der Kirche von Heuchelheim bei Gießen/ Hessen, vor der Restaurierung.

In der gotischen Bildschnitzerkunst wurde Holz nur in seltenen Ausnahmefällen ohne eine farbige Fassung gelassen. Letztere war allerdings nicht die Aufgabe des Holzschnitzers, sondern die des Fassmalers, der zugleich auch die Flügel des Wandelaltars mit Tafelgemälden ausstattete. Das mittelalterliche Handwerk war nämlich sehr spezialisiert und streng nach Zünften geordnet. Ein Mitglied der Bildschnitzerzunft durfte sich deshalb nicht als Maler betätigen, ein Maler seinerseits nicht Werke der Schnitzkunst erschaffen.

In den meisten Fällen ist weder der eine noch der andere namentlich überliefert, jedoch kennen wir bei Altären in der Elisabethkirche von Marburg die Namen der Künstler. Es sind beim sogenannten Sippenaltar und beim Elisabethaltar aus der Zeit um 1513 Ludwig Juppe als Bildschnitzer und Johann van Leyten als Fassmaler und Maler der Flügelgemälde. Es ist müßig, darüber zu streiten, wer der bedeutendere von beiden ist, es handelt sich um kongeniale Künstler. Der Altar hätte weder ohne das Können des Ludwig Juppe eine so hohe künstlerische Qualität erreicht, noch ohne den genialen Fassmaler, wie man besonders im Detail des Kopfes eines Bischofs aus dem Relief „Exhumierung der Gebeine der heiligen Elisabeth" (Abb. 1) ersehen kann. Erst durch die Bemalung der Augen mit Pupille, Iris, Wimpern, dem roten Fleck in den inneren Augenwinkeln und den roten äußeren Rändern der Lider konnte ein so intensiver, lebendiger Ausdruck entstehen. Dazu kommt die Fleischfarbe des Gesichts – Inkarnat genannt – mit den roten Lippen und Wangen sowie dem auch nach der Rasur schwarz durchschimmernden Bart um Kinn und Oberlippe, der durch oxydiertes Silber erzeugt worden ist.

Die Kunst der Fassmaler

Eine gotische Farbfassung wird in mehreren Arbeitsgängen sorgfältig vom Holzkern aus aufgebaut. Dabei trägt man als erstes auf das Holz einen Kreidegrund auf, ohne den man keine brauchbare Malschicht für die Temperafarben gewinnen würde. Nachdem der Grund geglättet und geschliffen worden ist, werden die Farben aufgetragen oder die Vergoldung vorgenommen.

Bei dieser wird auf den Kreidegrund, der auch die plastisch aus dem Lindenholz geschnitzten Ornamente von Krone und Mantelsaum überzieht, der sogenannte Bolus aufgetragen, eine Schicht aus rotem Ocker, die dem Gold den rötlichen Ton verleiht und im feuchten Zustand den Haftgrund für das Gold bildet. Dann legt man vorsichtig das hauchdünne Blattgold auf. Nachdem es mit einem Achat poliert wurde, ist die sogenannte Polimentvergoldung fertig.

Temperafarben, deren Bindemittel aus Eigelb gewonnen wurde, und Polimentvergoldung sind unter normalen klimatischen Bedingungen recht widerstandsfähig und dauerhaft. Doch zu hohe Luftfeuchtigkeit, Staub und nachträgliche Übermalungen sowie gebräunte Überzugsschichten können eine Farbfassung sehr entstellen, wie man beim Altar aus der evangelischen Kirche von Heuchelheim (nahe Gießen, Hessen) im Zustand vor der Restaurierung (Abb. 2) erkennen kann. Die sehr feuchte Kirche ließ den Holzkern aufquellen, wodurch Blasen entstanden, die mit dem Heizspachtel niedergelegt wurden, nachdem sie zuvor mittels einer Injektionsspritze mit Leim hinterspritzt worden waren. Auf der Relieftafel links unten mit der „Geburt Christi" (Abb. 3) sind sehr deutlich auch die Schäden durch Wurmfraß zu erkennen, die teilweise zu einer inneren Zerstörung geführt haben, so dass eine Holzfestigung erfolgen musste. Danach konnten die Restauratoren vorsichtig mit chemischen Lösungsmitteln und dem Skalpell jüngere Übermalungen und die gebräunten Überzugsschichten entfernen. An der fertig restaurierten Relieftafel

Abb. 3: „Christi Geburt", Ausschnitt aus dem Heuchelheimer Altar, mit Wurmfraß vor der Restaurierung.

Abb. 4: „Anbetung der Könige", Ausschnitt aus dem Heuchelheimer Altar in der restaurierten farbigen Fassung mit Polimentvergoldung.

Abb. 5, 6, 7: Spätgotisches Engelfragment aus der Kirche von Oberauroff im Taunus/Hessen. Im Barock mit brauner Farbe übertüncht (Abb. 6), war die Farbfassung ursprünglich in Lüstertechnik mit einer dünnen Silberunterlage ausgeführt (Abb. 7).

rechts oben im Altar mit der „Anbetung der Könige" (Abb. 4) ist die ursprüngliche Schönheit der Farbfassung zu erkennen, durch die die etwas derben Schnitzereien aus der Zeit um 1500 veredelt worden sind.

Als in der Kirche von Oberauroff, einem kleinen Dorf im Taunus unweit Wiesbadens, vor etwa 40 Jahren der Einsturz eines Gewölbes den Orgelprospekt schwer beschädigte, fand man in den Trümmern zwei sehr qualitätvolle Engelsfiguren (Abb. 5). Sie stammen von einem spätgotischen Altar aus dem frühen 16. Jahrhundert, der irgendwann nach der Reformation auseinandergenommen wurde. Einige Teile gelangten in das Museum Wiesbaden, andere blieben in Oberauroff. Den Engeln, die einst das Blut aus den Handwunden der Christusfigur mit Schalen auffingen, drückte man im Barock Posaunen in die Hand und brachte sie am Orgelprospekt an. Dort wurden sie mit brauner Farbe überstrichen, wie man am Detail des einen Engels (Abb. 6) an seiner linken Seite noch ablesen kann. Ihre Farbfassung ist in Lüstertechnik ausgeführt. Bevor zum Beispiel die blaue Farbe aufgebracht wurde (Abb. 7), legte man auf den Kreidegrund in der gleichen Technik wie bei einer Polimentvergoldung eine hauchdünne Silberfolie auf, was nun dem Blau einen wundervollen, leicht metallischen Glanz verleiht.

Einst erstrahlten alle mittelalterlichen Schnitzaltäre im Glanz ihrer Polimentvergoldungen und Farbfassungen. Erst mit dem Ende der Gotik verzichtete man, zum Beispiel bei den Werken von Tilman Riemenschneider, auf die Farbfassung und zeigt nun das Lindenholz in seiner natürlichen Schönheit. Die Farbfassungen des Mittelalters hatten jedoch die Aufgabe, das Kunstwerk als Objekt der Anbetung zu entmaterialisieren und ihm einen überirdischen Glanz zu verleihen.

Weshalb der Freskenmaler nur einen Tag malen konnte

Die Fresken und der nasse Putz

Im allgemeinen Sprachgebrauch werden fälschlicherweise alle Wand- und Gewölbemalereien als Fresken bezeichnet. In Wirklichkeit trifft der Ausdruck „Fresko" nur auf die Malereien zu, die auf den nassen Putz gemalt sind. Dabei wird dieser von den Pigmenten gewissermaßen durchgefärbt, wodurch eine untrennbare Einheit entsteht. Deshalb halten echte Fresken auch sehr lange, wie man in Naturns (Südtirol) in der Kirche St. Prokulus erkennen kann. Entstanden am Ende des 8. Jahrhunderts – also vor mehr als 1 200 Jahren – haben sie bis heute ihre Frische bewahrt. Nur wo mit brutaler Gewalt der Putz zerstört wurde, zum Beispiel beim Kopf der mittleren Figur aus der Szene mit der Flucht des Apostels Paulus (Abb. 1), gibt es Verluste.

Ein echtes Fresko entstand in mehreren Arbeitsgängen. Zunächst wurde auf das Mauerwerk der maximal ein Zentimeter dicke Unterputz mit der Kelle aufgetragen. Solange dieser noch einigermaßen feucht war, brachte der Maler darauf die Komposition für sein geplantes Fresko in einer Zeichnung mit dem Rötelstift auf. Über dem Westportal der Kathedrale von Avignon befand sich bis in die Mitte des 20. Jahrhunderts ein Fresko mit der Darstellung der Madonna zwischen zwei knienden Engeln, geschaffen zwischen 1340 und 1344 von dem berühmten Maler Simone Martini aus Siena. Da das Fresko in der offenen Vorhalle jahrhundertelang der Witterung und mechanischen Beschädigungen ausgesetzt war und entsprechend gelitten hatte, entschloss man sich vor rund 50 Jahren, es abzunehmen.

Unter der eigentlichen Malschicht mit dem fertigen Fresko (Abb. 2) fanden sich drei Vorzeichnungen. Die unterste Vorzeichnung war von Simone Martini direkt auf den Stein gesetzt worden und ist am ursprünglichen Ort verblieben. Die beiden darüberliegenden Vorzeichnungen wurden zusammen mit dem fertigen Fresko in einer speziellen, besonders von italienischen Restauratoren meisterhaft beherrschten Technik abgelöst. Auf neue Bildträger gebracht, hängen sie jetzt im Papstpalast von Avignon und erlauben dem Betrachter,

Abb. 1: Echtes Fresko, in nassen Putz gemalt, in St. Prokulus in Naturns/ Südtirol, vom Ende des 8. Jahrhunderts.

Wie aus Farbe und Material Form wurde

Abb. 2 und 3: Bei der Abnahme des um 1340 entstandenen Freskos im Tympanon über dem Westportal der Kathedrale von Avignon/Frankreich (Abb. 2), kamen drei Vorzeichnungen zutage, die unterste direkt auf der Mauer (Abb. 3).

den vom Maler vollzogenen Wandel der Komposition von der Vorzeichnung (Abb. 3) bis zum fertigen Fresko nachzuvollziehen.

Im zweiten Arbeitsgang wurde ein wenige Millimeter dicker Feinputz für die Fläche eines Tagwerks aufgebracht – das heißt, so viel wie der Maler noch am selben Tag bemalen konnte. Denn wichtig ist es, dass beim echten Fresko – dem „fresco buono" – der Feinputz noch nass ist. Dann dient der Kalk als Bindemittel und bindet beim Aushärten die direkt aufgetragenen Pigmente. Da diese alkalibeständig sein müssen, wurden überwiegend mineralische Farbstoffe verwandt, die sogenannten Erdfarben. Das war zum Beispiel beim Grün entweder Grüne Erde oder der zu Pulver gemahlene Halbedelstein Malachit, ferner Grünspan, den man durch Übergießen von Kupferspänen mit Essig gewonnen hatte. Für das Blau verwandte man das aus dem Halbedelstein Lapislazuli gewonnene natürliche Ultramarin oder das Azurit, das aus basischem Kupferkarbonat besteht. Da Lapislazuli sehr kostbar war, hat man meist Azurit benutzt, das an sich sehr beständig ist, allerdings auch vergrünen kann, da es sich unter bestimmten Umständen chemisch in das grüne

Abb. 4:
Auf dem Fresko in S. Piero a Grado bei Pisa/Italien, wandelte sich das ursprünglich blaue Azurit des Himmels zu einem Grünton.

Paratacamit verwandeln kann. So war der Himmel auf den Fresken im Inneren der Basilika S. Piero a Grado bei Pisa (Abb. 4) ursprünglich blau, erscheint heute aber grün.

Die bereits aus der Antike bekannte Freskotechnik wurde von jeher am besten von den italienischen Malern beherrscht. Nördlich der Alpen kommen im Mittelalter echte Fresken relativ selten vor. Zu den wenigen Beispielen gehört die Ausmalung im Dom von Limburg an der Lahn. Zu seiner Weihe 1235 war sie bereits vollendet. Die Ausmalung besteht aus einem weißen, ebenfalls in Freskotechnik ausgeführten Untergrund mit farbiger Absetzung der Architekturgliederung, ferner aus dekorativen Ornamentbändern mit geometrischen oder floralen Mustern sowie figürlichen Darstellungen, wie dem Kruzifix an der Ostwand des südlichen Querschiffs (Abb. 5).

Bis 1749 waren die Fresken ohne Übermalung zu sehen, dann hat sie der modische Spätbarock unter einer geschmäcklerischen Ausmalung in Blau- und Rosatönen verschwinden lassen. Noch dreimal – 1840, 1863–1873 und 1934/35 – wurden sie übermalt, bis man sie von 1975 an sorgfältig freigelegt hat. Über-wiegend handelt es sich bei den heute sichtbaren Fresken um das mittelalterliche Original aus der Zeit um 1300, das in unseren Tagen an keiner Stelle übermalt worden ist. Es mussten lediglich kleinere Fehlstellen in Punktretuschen geschlossen werden. Im heutigen Erscheinungsbild beweist sich die erstaunliche Haltbarkeit des „fresco

Abb. 5:
Eines der wenigen Beispiele echter Freskomalerei nördlich der Alpen und ein Zeugnis der besonderen Haltbarkeit des Malens in den feuchten Putz birgt der Dom in Limburg/Hessen.

Wie aus Farbe und Material Form wurde

Abb. 6:
Reste von Kalksecco-Malerei aus der Mitte des 13. Jahrhunderts in St. Petrus in Eilsum, Ostfriesland.

buono", das über den Zeitraum von rund 770 Jahren allen Verschmutzungen durch Kerzenruß, Weihrauch, vier Übermalungen und zwei unsachgemäßen Freilegungen widerstanden hat.

Die Mehrzahl der mittelalterlichen Wand- und Gewölbemalereien in Deutschland ist in der Kalksecco-Technik ausgeführt worden. Dabei wurde in den meisten Fällen die Vorzeichnung auf den noch frischen Kalkputz aufgetragen und hat so noch die Haltbarkeit eines Freskos. Die Ausmalung der Flächen aber erfolgte auf dem bereits trockenen Putz, weshalb man den Begriff Kalksecco-Malerei verwendet. Der Kalk bildet dabei sowohl das weiße Pigment als auch das Bindemittel. Da er aber für die Bindung vorwiegend der dunklen, intensiven Farbpigmente nicht ausreicht, wurde Kasein hinzugefügt. In den meisten Fällen verwendete man Kuhmilch, deren wichtigster Eiweißstoff das Kasein ist.

Leider vergeht das organische Bindemittel Kasein im Laufe der Jahrhunderte durch Fäulnis oder durch den Fraß von Kleinlebewesen, so dass es sich vielfach gar nicht mehr chemisch nachweisen lässt. Dann pudert die Kalksecco-Malerei sehr stark, was ihr oft beim nachträglichen Übermalen zum Verhängnis wurde, so zum Beispiel in der Apsis der evangelisch-reformierten Kirche St. Petrus in Eilsum (Ostfriesland). Das sehr qualitätvolle Wandgemälde mit dem thronenden Christus in der Mandorla, Evangelistensymbolen, Heiligen und Aposteln aus der Zeit um 1230–1250 wurde bald nach der Reformation unter dem Einfluss der calvinistischen Bilderstürmer übertüncht. Dabei verband sich die neue, nasse Kalktünche mit den pulvernden Farbteilen der Kalksecco-Malerei zu einem negativen Fresko.

Nachdem mein damaliger Vizechef und ich 1963 aufgrund der durch die Kalkschichten sich abzeichnenden plastischen Nimben auf die verborgene Malerei aufmerksam geworden waren, wurde ein Restaurator mit einer partiellen Freilegung in einem Suchgraben beauftragt. Er löste aber im Übereifer gleich weite Partien der Kalkschichten ab (Abb. 6). So fanden wir auf der Rückseite der Kalkschollen die einst deckenden Farbschichten, die damit auf immer verloren waren. Auf dem Malgrund waren nur noch die Vorzeichnung und Teile der farbig ausgelegten Flächen vorhanden.

Ein ähnliches Schicksal haben die meisten mittelalterlichen Kalksecco-Malereien in Deutschland erlitten, die heute nur noch einen schwachen Abglanz der ursprünglichen Farbenpracht zeigen. Das beweisen die Malereien im Erdgeschoss des Westturmes der katholischen Pfarrkirche St. Peter und Paul in Eltville (Rheingau). Hier war in der Zeit um 1400 über dem Eingang zum Kirchenschiff ein Wandgemälde mit der Darstellung des „Jüngsten Gerichts"

entstanden. Etwa 50 Jahre später zog man – aus welchen Gründen auch immer – ein zweites, tiefer liegendes Gewölbe in den Turmraum ein, wodurch die Malerei für rund 500 Jahre allen Blicken, aber auch allen Quellen der Zerstörung entzogen wurde. Bei der Renovierung des Turmraumes entdeckte man 1961 unterhalb des jüngeren Gewölbes Spuren des Wandgemäldes mit den unteren Teilen der Figuren. Diese zeigten den üblichen morbiden Zustand als Folge von Verschmutzung und Übermalung, wie man bei der Gestalt der Muttergottes (Abb. 7) am linken unteren Bildrand erkennen kann.

Man schloss zu Recht aus diesen Spuren, dass sich das Wandgemälde oberhalb des nachträglich eingezogenen Gewölbes fortsetzen müsse und brach eine Öffnung ein, durch die man die nahezu unversehrten Kalksecco-Malereien in ihrer ursprünglichen, intensiven Farbenpracht betrachten konnte (Abb. 8). Das jüngere Gewölbe wurde nun völlig beseitigt, und seitdem sind die Malereien wieder sichtbar. Man hat sie nur oberflächlich vom Staub gereinigt und mit Kasein gefestigt. Der eine der Engel mit den Leidenswerkzeugen Christi beweist uns mit dem leuchtenden Gelb seines Gewandes und dem kräftigen Blau der fast impressionistisch mit groben Pinselstrichen hingesetzten Wolke, dass die Kalksecco-Malerei die gleiche Farbintensität wie die gotische Tafelmalerei anstrebte und auch erreichte. Bitte denken Sie, liebe Leserinnen und Leser, deshalb bei der Betrachtung der meisten mittelalterlichen Wand- und Gewölbemalereien daran, dass Sie es nur mit einem ruinösen Zustand zu tun haben, es sei denn, Sie haben ein echtes Fresko entdeckt.

Abb. 7 und 8: Mittelalterliche Kalksecco-Malerei in St. Peter und Paul in Eltville im Rheingau/Hessen. Ein Einbau schützte den oberen Teil, so dass nur die untere Partie verblasste (links). Weite Bildteile zeigen die kräftige Farbigkeit, die Kalksecco-Malerei besitzen konnte (rechts).

Die illusionistische Malerei in der Baukunst

Schon die alten Römer haben gemogelt

Abb. 1: Scheinarchitektur im barocken Kuppelgemälde der Rotunde des Biebricher Schlosses in Wiesbaden/Hessen.

Die Kunst des Barock hatte eine besondere Vorliebe, real existierende Räume mit Hilfe illusionistischer Malerei auszuweiten. In der Rotunde des Biebricher Schlosses in Wiesbaden (Abb.1) erhielt das steinerne Kuppelgewölbe an der Innenseite eine Scheingliederung aus gemalten Pilastern und Kassetten. Davor thronen die griechischen Götter des Olymp auf Wolken, die durch das scheinbar offene Oberlicht in den Raum geschwebt sind.

Lucca Antonio Colomba, der italienische Freskomaler, schuf dieses Deckengemälde 1719–1721. Es stellt die Aufnahme des Aeneas in den Olymp dar. In der barocken Baukunst kommt eine derartige Illusionsmalerei häufig vor. Weniger bekannt ist aber, dass sie Vorläufer bereits in der römischen Antike hat.

Besonders bei deren II. Stil etwa aus der Zeit 80–10 v. Chr. hatte man eine Vorliebe für die illusionistische Erweiterung von Räumen mit malerischen Mitteln. Ein Beispiel dafür ist der Saal links der Vorhalle in der Villa Poppea von Oplontis (Abb. 2), nahe der Stadt Torre Annunziata an der Bucht von Neapel gelegen. Die Wand erscheint

im oberen Teil in Säulenstellungen geöffnet und gewährt so den Einblick in einen exakt perspektivisch gemalten Innenhof mit hochstehenden Säulengalerien. Die Villa wurde wie die Städte Pompeji und Herculaneum im Jahr 79 n. Chr. beim Ausbruch des Vesuvs von der Asche des Vulkans und Schlamm verschüttet und erst ab 1964 ausgegraben. Dabei kamen die kostbaren Malereien nahezu in der ursprünglichen Farbkraft zum Vorschein.

Die romanische Baukunst täuschte mit Hilfe der Fugenmalerei ein anderes Material vor, als sich unter dem Putz tatsächlich befindet. Im Kreuzgang des Domes von Brixen (Abb. 3) sind die Wände über den Arkaden aus Backsteinen gemauert, die jedoch verputzt und mit einem roten Fugennetz in Quadergröße bemalt worden sind. Eine derartige Fugenmalerei findet sich häufig in der mittelalterlichen Baukunst, aber auch schon in der römischen Architektur.

Ein Haus in Herculaneum (Abb. 4) weist eine ähnliche Scheinquaderung mit roten Fugen auf, hier noch mit einem zusätzlichen Begleitstrich versehen. Die Gliederung der Wände durch eine gemalte oder plastisch in Stuck geschaffene Quaderung gehört dem I. Stil der Malerei in Herculaneum und Pompeji aus der hellenistischen oder samnitischen Epoche von ca. 200–80 vor Chr. an. Aus dem aufgehackten Putz kann man schließen, dass die Quaderung beim Haus in Herculaneum später überputzt und wohl mit Fresken einer jüngeren Stilstufe überdeckt wurde, die jedoch nicht mehr zu erkennen sind.

Abb. 2 und 3 (links): Auch die Römer vergrößerten ihre Räume mit Illusionsmalerei. Villa Poppea in Oplontis/Italien.

Romanische Fugenmalerei am Dom von Brixen täuscht wertvolle Quader anstelle des Ziegelmauerwerks vor.

Abb. 4 und 5 (rechts): Scheinquader mit roten Fugen in einem Haus in Herculaneum/Italien.

Die Rippen des Netzgewölbes im Haus am Untermarkt 5 in Görlitz/Sachsen, wurden in der Übergangszeit von Gotik zu Renaissance täuschend echt gemalt.

Wie aus Farbe und Material Form wurde

Abb. 6: Gemalte römische Kassettendecke in Herculaneum/Italien.

Abb. 7: Gemalter Bohnenmarmor in der romanischen Dorfkirche im niedersächsischen Barnstorf bei Diepholz.

Abb. 8: Marmorimitation in der römischen Villa Poppea in Oplontis/Italien.

Überall da, wo die mittelalterliche Baukunst Architekturgliederung aus Kostengründen nicht plastisch aus Stein arbeiten konnte, wurde sie illusionistisch gemalt, so in der sogenannten Schatzkammer des Hauses Untermarkt 5 in Görlitz (Abb. 5), geschaffen um 1515. Die Rippen des Netzgewölbes sind in hellen Flächen und Schatten so täuschend gestaltet, dass man mit dem Licht des einzigen Fensters im Rücken glaubt, sie existierten tatsächlich in der Art einer offenen Laube mit dem Blick auf die Blumenpracht eines Gartens.

Mit ähnlichen Mitteln wird in einem Haus in Herculaneum eine Kassettendecke (Abb. 6) vorgetäuscht, entstanden wohl zur Regierungszeit des Kaisers Augustus (30 vor Chr. bis 14 nach Chr.).

Bei der farbigen Innenraumgestaltung romanischer Kirchen wird auch das Mittel der Marmorierung angewandt. Im Fall der Dorfkirche von Barnstorf (Kreis Diepholz, Niedersachsen, Abb. 7) ist um 1200–1225 bei den Ansichtsseiten der Gurt- und Schildbögen ein sogenannter Bohnenmarmor imitiert worden. Aus Mangel an echtem, reich gemasertem Marmor, dessen Steinbrüche bald erschöpft waren, hat man schon in der Antike Marmorimitationen auf den Putz ge-

Abb. 9:
Der aufwendige barocke Stuckmarmor ermöglicht reichste Maserungen wie hier in der Ursulinen-Klosterkirche in Straubing.

Abb. 10:
Die weniger aufwendige und haltbarere Variante ist Stuccolustro, z. B. an den Säulen im römischen Haus des Telephos-Reliefs von Pompeji, Italien.

malt, so in einem Raum der bereits erwähnten Villa Poppea in Oplontis (Abb. 8). Die hier erkennbaren Maserungen in Form großer, dunkelroter Linsen wurden später immer stärker vom natürlichen Vorbild abstrahiert, bis daraus ein beliebtes Muster wurde, das sich zum Beispiel auch aus der Zeit um 1140–1160 in der romanischen Klosterkirche von Regensburg-Prüfening erhalten hat.

Neben dieser einfachsten Art, Marmor zu imitieren, gibt es die edelste des Stuckmarmors. Dabei wird ein unterschiedlich eingefärbter Brei aus Marmormehl und Bindemitteln auf einen Holz- oder Mauerkern aufgetragen, geglättet und dann geschliffen. Die Herstellung von Stuckmarmor ist schwierig und sehr zeitaufwendig. Deshalb ist er teurer als echter Marmor, der allerdings in so reichen Maserungen, wie sie der Stuckmarmor ermöglicht, auch nicht mehr zu finden ist. Auch könnte man so komplizierte Formen wie die gewundenen Säulen am Hauptaltar der Ursulinen-Klosterkirche in Straubing (Abb. 9) nicht aus einem Marmorblock herausmeißeln. Entdeckt man also bei so großen Architekturteilen keine Fugen, handelt es sich um Stuckmarmor, wie er hier meisterhaft 1736 bis 1740 von Egid Quirin Asam geschaffen worden ist.

Weniger aufwendig, jedoch haltbarer als einfach auf den Putz gemalte Marmorierungen ist die Technik des Stuccolustro. Hier wird auf einen Mauerkern eine Stuckmasse aus Kalk, Marmormehl und Kalkseife aufgetragen. Anschließend wird in die noch nasse Masse der Grundton und eventuelle Maserungen aufgemalt. Nach dem Trocknen wird die Oberfläche bis zu Spiegelglanz geschliffen. So etwa entstanden die Säulen im sogenannten Haus des Telephos-Reliefs von Pompeji (Abb. 10).

Die behandelten Beispiele von der römischen Antike bis zum Barock zeigen, dass die Beurteilung von Architektur ohne die dazu gehörende Malerei unvollständig ist und deshalb unter Umständen zu fehlerhaften Interpretationen führen kann.

Welche Entwicklung die Ornamentik genommen hat

Jede Kunstepoche hat im Ornament ihre Ausdrucksform gefunden – mal überbordend, mal karger. Erst unsere Zeit mit ihren reduzierten Architekturformen gibt sich schon fast ornamentfeindlich. Dennoch scheint das Schmuckbedürfnis zu den menschlichen Kultureigenschaften zu gehören. Wer seinen Blick schult, wird bald eintauchen in einen Kosmos der geometrischen Muster, bewegten Schwünge, naturnahen Formen und in ihm jene Details finden, an denen das Auge „sich kaum satt sehen kann". So lässt sich anhand der bevorzugten Ornamentformen die Stilentwicklung und das Ideengut der Epochen umso feiner bestimmen. Mag die Vielfalt im ersten Moment den Blick verstellen, wird derjenige, der im Auf und Ab der Schmuckfreude die Linie gefunden hat, mit Begeisterung dem unendlichen Reichtum begegnen, den künstlerisches Schaffen hervorbringen kann.

Das Ornament an der Decke von Gotik bis Hochbarock

Die hohe Kunst an der Decke

Abb. 1: Spätgotische Holzdecke mit Maßwerkornamenten im Sommerrefektorium des Möllenbecker Stifts, Rinteln an der Weser/Niedersachsen.

Als Raumabschluss gotischer Innenräume kennen wir überwiegend steinerne Rippengewölbe. Verzierte Holzdecken sind selten, waren ursprünglich aber zahlreicher vorhanden. Sie fielen meist den häufigen Brandkatastrophen oder modischen Veränderungen späterer Zeiten zum Opfer.

Im Sommerrefektorium des ehemaligen Kanonissenstifts von Möllenbeck (Stadt Rinteln/Weser) ist die originale spätgotische Holzdecke (Abb. 1) aus dem ersten Viertel des 16. Jahrhunderts erhalten. Die an den freitragenden Deckenbalken befestigten schmalen Felder begrenzen Holzprofile. Ihre halbrunden Endungen schmückt zartes Maßwerk und Blattranken im Wechsel mit Halbkreisen zieren die Felder.

Wenige Jahre später wurde das Winterrefektorium in der Nordostecke der Klausur mit einer Stuckdecke ausgestattet. Ganz in der Tradition der Gotik bestimmen noch die Deckenbalken die Gliederung in längsrechteckige Felder (Abb. 2). Die Balken werden von zartem, flach aufgetragenem Stuck mit Ranken- und Kandelabermotiven bedeckt, deren Formen auf die nahende Renaissance hinweisen. In den Deckenfeldern liegen kräftiger stuckierte Rosetten, deren Formen an gotische Schluss-Steine erinnern.

Stuckdecken der Renaissance sind eher die Ausnahme. In der Regel ver-

Die hohe Kunst an der Decke

wendete man geschnitzte Holzdecken. Ein besonders prachtvolles Exemplar überdeckt den Audienzsaal in Schloss Jever (Abb. 3), geschaffen 1560–1564 von der Werkstatt des Cornelis Floris im Auftrag der Regentin Fräulein Maria. Nach dem Vorbild antiker Kassettendecken, wie sie zum Beispiel beim Pantheon in Rom vorkommen, ist die Decke durch ein Gerüst von waagerechten und senkrechten Balken gleichmäßig in quadratische Felder geteilt. Die Balken aus Eichenholz und die weit eingetieften Felder sind reich mit Friesen und Hängezapfen ausgeschmückt. Die völlig flache Decke ruht an den Seiten auf Wandkonsolen.

Bei der 1575–1587 aus Lindenholz geschnitzten Decke im Rittersaal des Heiligenberger Schlosses (Bodenseekreis, Abb. 4) sind die Wandkonsolen so stark ausgebildet, dass fast die Funktion einer Hohlkehle erreicht wird.

Abb. 2:
Im Winterrefektorium von Möllenbeck zeigt die Stuckdecke noch gotische Elemente wie die Balkengliederung. Das Rankenwerk verweist bereits auf die Renaissance.

An die Stelle einer gleichmäßigen Aufteilung in quadratische Kassetten sind große kreisförmige und kleinere kreuzförmige Mittelfelder umgeben von rechteckigen Randfeldern getreten. Die Rahmen sind mit dem für die Renaissance typischen Beschlagwerk belegt, die Felder schmücken figürliche und ornamentale Motive mit mehr als 1500 Köpfen, Masken und Grotesken. Während die Decke in Jever in ihrer klassischen, in sich ruhenden Haltung ein charakteristisches Zeugnis für die

Abb. 3:
Renaissance-Kassettendecke im Audienzsaal von Schloss Jever/Niedersachsen, von 1560–1564, mit Eierstäben und Hängezapfen.

Welche Entwicklung die Ornamentik genommen hat

Abb. 4: Manieristische Holzdecke in Schloss Heiligenberg (1575 bis 1587), Bodensee, Baden-Württemberg, bewegte Gliederung mit Beschlagwerk und Grotesken.

Abb. 5: Barocke Stuckornamentik mit kräftigen Laubwülsten im Celler Schloss (1672 bis 1676), Niedersachsen.

Kunst der Renaissance nach italienischen Vorbildern darstellt, leitet die von Bewegung geprägte Decke von Heiligenberg bereits zum Manierismus über, jener kurzen Stilphase zwischen Renaissance und Barock.

Der Dreißigjährige Krieg mit seinen schrecklichen Verwüstungen war für die deutsche Kunst ein abrupter Einschnitt, sie brauchte auch nach dem Frieden von 1648 noch rund vier Jahrzehnte, um in den teilweise stark entvölkerten Fürstentümern wieder Bauwerke entstehen zu lassen und mehr als ein halbes Jahrhundert, um erneut einen eigenen Stamm von Bauleuten und Kunsthandwerkern heranzubilden. In dieses Vakuum stießen italienische Baumeister und Stuckateure. Bevorzugte man in der Renaissance geschnitzte Holzdecken, so wurden seit der zweiten Hälfte des 17. Jahrhunderts überwiegend Stuckdecken verwendet. Sie liegen allerdings nur in seltenen Ausnahmefällen auf Steingewölben, sondern meist auf Holzschalungen, die an den Deckenbalken oder am Dachstuhl angebracht sind.

Georg Wilhelm (1665–1705), letzter in Celle residierender Herzog von Lüneburg, ließ sein Schloss barock umgestalten und in den Prunkgemächern des Nordflügels 1672–1676 vom italie-

nischen Stuckateur Giovanni Battista Tornielli die prachtvollen Stuckdecken (Abb. 5) schaffen. An die Kassettengliederung der Renaissance erinnert nun kaum noch etwas. Um große, mittels kräftiger Laubwülste und zarter Eierstäbe abgegrenzte Mittelfelder liegen breite Randfelder mit schwerem Stuck. Bevorzugte Formen im letzten Viertel des 17. Jahrhunderts sind die fleischigen, spiralförmig gedrehten Akanthusranken, die fast vollplastischen Putten, die Palmettenfriese sowie jene Mischwesen aus menschlichem Körper und pflanzlichen Beinen. Sie gehen ikonographisch auf die Metamorphosen des Ovid zurück und erinnern an Berninis berühmte Gruppe „Apoll und Daphne" – entstanden um 1623.

Wie groß der Ruhm italienischer Stuckateure in jener Zeit war, erkennt man daran, dass sich der Niederländer Jan van Paeren als Schöpfer der Stuckdecke von 1686 in der Schlosskirche von Greifenstein (Westerwald, Abb. 6) als Johannes de Paerni bezeichnet, sich also als Italiener ausgibt. Hier hängt der Stuck an der Holzkonstruktion des Dachstuhls, die Schrägen der Sparren ergeben eine Voute, jene große Hohlkehle, die zusammen mit der mittleren Flachdecke eine sogenannte Spiegeldecke ergibt. Wie schon in Celle ist

Abb. 6: Plastischer noch als in Celle hier an der Spiegeldecke der Schlosskirche Greifenstein/ Hessen, 1686.

Abb. 7: Das Muschelmotiv und die C-Schwünge tauchen im Barock auf, so am stuckierten Gewölbe der Schlosskirche in Ricklingen/ Niedersachsen, 1692–1694.

83

Abb 8:
Als neues Motiv entsteht das Gitterwerk. Hier in den Supraporten des „Steinernen" Saals im Residenzschloss Arolsen.

der Stuck sehr schwer und kräftig, sind die Figuren fast vollplastisch. Das die Wand abschließende Gesims ist ein kräftiger Wulst aus Früchten, sein ockerfarbener Anstrich soll ebenso wie beim Rahmen des Mittelfeldes Gold imitieren. Vorherrschende Schmuckformen sind auch hier spiralförmige Akanthusranken, Voluten und Putten, die durch Flügel zu Engeln umgedeutet werden.

Zum Ende des 17. Jahrhunderts werden in den Stuckdecken Muscheln beliebt, wie man am Gewölbe der Herrschaftskirche von Schloss Ricklingen (bei Hannover, Abb. 7) beobachten kann. Auch hier waren zwischen 1692 und 1694 italienische Handwerker tätig. Die für das späte 17. Jahrhundert typischen dicken Laubwülste zur Begrenzung der Mittelfelder und die spiralförmigen Akanthusranken leben weiter, dazu kommen Girlanden und C-Schwünge bei der Kartusche, die von zwei Engeln gehalten wird. Die Deckenfelder füllen Gemälde mit Szenen aus dem Neuen Testament. Die gerahmten Deckenfelder waren im Barock grundsätzlich für Gemälde gedacht, die jedoch nicht immer ausgeführt oder später übermalt und zerstört wurden. In Kirchen bleibt es natürlich bei der christlichen Ikonographie, in Schlössern bemüht man die griechische oder römische Geschichte und Mythologie sowie die Selbstdarstellung.

So ließ im „Steinernen Saal" des Residenzschlosses von Arolsen (Abb. 8) in den rundbogigen Wandfeldern Fürst Friedrich Anton Ulrich von Waldeck sich selbst, seine Gemahlin und seine Eltern darstellen. Im prachtvollen Stuck des Italieners Andreas Gallasini von 1715–1719 erscheint als neues Motiv das Gitterwerk in den Supraporten, den Aufsätzen über den Türen, die von Blumengirlanden gerahmt werden. Spiegel über den Kaminen an

den Schmalseiten des Raumes steigern die Raumwirkung. In den Wandfeldern zwischen den Gemälden (Abb. 9) findet sich ein weiteres neues Motiv: das aus ineinander verschachtelten Bändern bestehende Bandelwerk, das von nun an bis etwa 1740 die barocke Ornamentik beherrscht.

Die hier nur verkürzt und deshalb unvollständig geschilderte Entwicklung der Ornamentformen in den Holzdecken der Renaissance und den Stuckdecken von Früh- und Hochbarock sollen dennoch Ihnen, verehrte Leserinnen und Leser, einen ersten Anhaltspunkt für eigene Datierungsversuche geben. Stoßen Sie auf Holzdecken in gleichmäßiger Kassettierung mit den klassischen Eierstäben, Perlschnüren und Klötzchenfriesen, sind Sie einer Decke aus dem zweiten Drittel des 16. Jahrhunderts begegnet. Hat die Holzdecke große Mittelfelder und kleinere Randfelder, treten Beschlagwerk, Grotesken und Hängezapfen auf, handelt es sich um ein Werk des Manierismus aus dem Zeitraum zwischen 1580 und 1618.

In Bayern gibt es unter dem Einfluss Italiens Stuckdecken bereits seit dem Ende des 16. Jahrhunderts, zum Beispiel 1589 in der Jesuitenkirche St. Michael in München sowie in der Residenz, wo sie 1614 in der Hofkapelle, um 1616 in der Kaisertreppe, den Stein- und den Trierzimmern anzutreffen sind. Diesen Hinweis verdanke ich einem Leserbrief von Herrn Detlev Feistel.

In Norddeutschland dagegen treten sie allgemein erst in der Zeit nach dem Dreißigjährigen Krieg auf, erkennbar an den dicken Laub- und Früchtewülsten, den spiralförmigen Akanthusranken und den nahezu vollplastischen Putten beziehungsweise Engeln. Dazu kommen gegen Ende des 17. Jahrhunderts Muscheln und Kartuschen mit C-Schwung. Vom ersten Jahrzehnt des 18. Jahrhunderts an treten Gitter- und Bandelwerk auf, bis die Rocaille ab ungefähr 1740 alle Dekorationen zu beherrschen beginnt.

Abb. 9: Wandfeld mit Bandelwerk im Residenzschloss von Arolsen/Hessen.

Ornamentik in Rokoko, Klassizismus und Historismus

Von Zöpfen, Muscheln und Rocaillen

Abb. 1: Rokoko-Dekor mit Rocaillen am unteren Rahmen des Wandbildes im Lustschloss Amalienburg (1734–1739) im Park von Schloss Nymphenburg, München.

Muscheln, C-Schwünge und Bandelwerk waren die bevorzugten Ornamente im Hochbarock zwischen 1690 und 1735. Danach tauchte eine neue Schmuckform auf, die dem Rokoko als Spätstil des Barocks seinen Namen gab: die Rocaille. Sie wurde in Frankreich zur Regierungszeit König Ludwigs XV. ungefähr ab 1730 geschaffen und ist in Deutschland wenige Jahre später in München-Nymphenburg anzutreffen.

Hier entstand von 1734 bis 1739 unter der Leitung von François de Cuvilliés d. Ä. die Amalienburg. In deren überreich mit vergoldeten und versilberten Holzschnitzereien oder Stuckaturen von Joachim Dietrich und Johann Baptist Zimmermann dekorierten Innenräumen (Abb. 1) finden sich die ersten Rocaillen in Deutschland. Sie entwickelten sich aus dem hochbarocken Muschelwerk und den C-Schwüngen, die jetzt an ihrem äußeren oder inneren Rand mit gezackten, muschelartigen Verzierungen ausgestattet wurden. Im Bild (Abb. 1) sind die Rocaillen am unteren Rahmen des Wandbildes und an den oberen Ecken des Türrahmens zu erkennen.

Treten sie hier noch vereinzelt an eher untergeordneter Stelle auf, so beherrschen sie im Spiegelkabinett des Stadtschlosses von Fulda (Abb. 2) das gesamte Rahmenwerk von Gemälden und Spiegeln. Franz Adam Weber schuf 1757–1759 die geschnitzten und vergoldeten Rahmen für die Gemälde von Johann Andreas Herrlein. Holz erlaubte besonders elegante, spritzige Formen, die durch ihre Vergoldung auf dem farbigen Untergrund von köstlicher Wirkung sind. Deutlich wird hier – gerade im Vergleich zu den zwanzig Jahre zuvor entstandenen frühen Formen in der Amalienburg – die Vorliebe des fortgeschrittenen Rokoko zur Asymmetrie sowohl in der Großform des Rahmens als auch in den Details. Bei den Wandfeldern wurden die Rocaillen bevorzugt an den Ecken oder in der Mitte der Randleisten angeordnet.

Dies in Stuck auszuführen, erforderte eine besondere Meisterschaft, die in der Schlosskapelle von Sünching, Kreis Regensburg (Abb. 3), deutlich zu spü-

ren ist. Auch hier leitete François de Cuvilliés in den Jahren 1760 bis 1762 die Arbeiten. Er brachte mit Franz Xaver Feichtmayr d. J. einen der brillantesten Stuckateure Deutschlands in das abgelegene Schloss. Man erkennt an der Fotografie, dass der frei angetragene Stuck im Prozess des Abbindens geformt werden musste und der Stuckateur sich deshalb nicht korrigieren konnte. Schon der erste Schwung musste sitzen, anderenfalls blieb nur das Abschlagen und der Neubeginn.

In der zweiten Hälfte des 18. Jahrhunderts wurden die Innenräume immer sparsamer dekoriert, und es traten im Zuge der zunehmenden Naturbegeisterung neben den Rocaillen und Profilrahmen wieder mehr naturalistische Motive auf. Ein besonders entzückendes Beispiel dafür ist in Schloss Wilhelmsthal in Calden unweit von Kassel zu finden. Für die Ausstattung der Innenräume in den Jahren 1756 bis 1761 hatte auch hier François de Cuvilliés die Leitung, die Stuckaturen stammen aus der Hand von Johann Michael Brühl. Hier (Abb. 4) hängt an einem aus der mittleren Volute herauskommenden Strick ein Ring, auf dem ein Papagei sitzt und an der Traube einer Weinrebe pickt.

Wie sparsam die Wandgliederungen aus Stuck in der zweiten Hälfte des 18. Jahrhunderts tatsächlich werden, demonstriert der Festsaal im Stadtpalais Hohaus (Abb. 5) in Lauterbach (Hessen, Vogelsbergkreis), das 1769–1773 von Georg Veit Koch für General Freiherr von Riedesel erbaut wurde. Die Stuckaturen schuf Andreas Wiedemann aus Fulda. Noch beherrscht die Rocaille den oberen und unteren Teil der Wandfelder. Sie ist leicht und spritzig geformt, erhält nicht nur durch ihre malachitgrüne Farbe, sondern auch durch die blattartigen Endungen etwas Vegetabiles.

Die Rocaille ist zwischen 1735 und 1775 das dominierende Ornament des Rokoko, bei dem es sich um die Spätphase des Barock und nicht um einen eigenen Stil handelt. Von einem selbstständigen Stil kann man nur dann sprechen, wenn er in allen Kunstgattungen, also auch in der Architektur und dem Städtebau, festzustellen ist. Rokoko ist aber fast ausschließlich eine Stilrichtung zur Dekoration von Innenräumen.

Abb. 2:
Die unregelmäßige Rocaille beherrscht das Rahmenwerk im Spiegelkabinett von Fulda/Hessen, 1757–1759.

Abb. 3:
Meisterhaft vegetabil bewegter Rokokoschmuck in der Schlosskapelle von Sünching bei Regensburg/Bayern, von 1760 bis 1762.

Abb. 4:
Naturalistische Motive ergänzen das Rokokodekor, z. B. in Schloss Wilhelmsthal in Calden bei Kassel/Hessen, von 1756–1761.

Abb. 5:
In der zweiten Hälfte des 18. Jahrhunderts werden die Wandgliederungen sparsamer. Stadtpalais Hohaus in Lauterbach/Hessen, von 1769–1773.

Zugleich leitete es im sogenannten Louis-seize – benannt nach dem französischen König Ludwig XVI. (1774 bis 1792) – zum Klassizismus über. In Deutschland spricht man vom Zopfstil, bezogen auf die damals herrschende Mode des Zopftragens. An die Stelle der Asymmetrie in den Wandfeldern trat jetzt wieder die Symmetrie, an die Stelle der geschwungenen Formen Rechtecke. Alles wird einfacher und nüchterner, worin der Geist der Aufklärung mit der Abkehr vom üppigen Barock des Absolutismus seinen Ausdruck findet.

Der Stuck der „Bagno" genannten Konzertgalerie von 1774 (Abb. 6) im Schlosspark von Steinfurt (Westfalen) zeigt das Lieblingsmotiv des Zopfstils: Die langen, schmalen Laubgehänge, die man auch Festons nennt. Sie stammen wie andere Formen dieser Zeit aus der Antike, so zum Beispiel die typisch klassischen Vasen und Friese aus Akanthusblättern. Man findet diese im Festsaal des Schreiberschen Hauses (Abb. 7) von Arolsen (Hessen), das wahrscheinlich 1785 von der fürstlichen Rentkammer angekauft und erweitert wurde. Im Unterschied zur Prachtentfaltung im Roko-

in Preußen. Doch noch im Jahr seines Todes 1786 ließ sein Nachfolger Friedrich Wilhelm II. das Schlaf- und Arbeitszimmer von Schloss Sanssouci in Potsdam umgestalten. Der Ausschnitt aus den unter Leitung von Friedrich Wilhelm von Erdmannsdorff entstandenen Stuckverzierungen (Abb. 8) zeigt jetzt im Deckengesims typisch klassizistische Schmuckformen in streng horizontaler Reihung von Palmettenfriesen und Wellenbändern übereinander. Bevorzugte man im Barock sinnenfrohe Szenen aus der antiken Götterwelt und von der Jagd, dazwischen Putten, Vögel und anderes Getier, so greift man jetzt auf Begebenheiten des klassischen Altertums zurück, in denen heldenhaftes und edles Handeln geschildert wird. Hier wird die Geschichte von Mucius Scaevola dargestellt, der freiwillig seine rechte Hand im Feuer verbrennen ließ, um nach dem missglückten Attentat auf den Etruskerkönig Porsena seinen Feinden zu beweisen, dass sich ein Römer nicht aus Feigheit, sondern nur aus Vernunft gefangen nehmen lässt.

Auf dem Höhepunkt des Klassizismus tritt die Ornamentik immer wei-

ko, wie sie in der Amalienburg (Abb. 1) zum Ausdruck kommt, dominieren nun feine Zurückhaltung, zarte Formen und delikate, pastellhafte Farben. Es handelt sich bei den Wanddekorationen nicht um Stuck, sondern um Holzschnitzereien aus der Hand des Hofbildhauers Christian Friedrich Valentin, dem Lehrer des berühmten preußischen Hofbildhauers Christian Daniel Rauch, dem deshalb auch einige Teile der Reliefschnitzereien zugeschrieben werden.

Solange König Friedrich der Große lebte, war das Rokoko der Staatsstil

Abb. 6: Zopfstil mit Festons im Bagno in Steinfurt/Nordrhein-Westfalen, von 1774.

Abb. 7: Zopfstil am Übergang zum Klassizismus mit antikisierenden Vasen und Akanthusfriesen im Festsaal des Schreiberschen Hauses von Arolsen/Hessen, um 1785.

Abb. 8: Klassizistisches Dekor in Schloss Sanssouci, Potsdam, 1786.

*Abb 9:
Säulen bestimmen anstelle des Dekors den Raum. Schloss in Weimar/Thüringen, 1800–1803.*

*Abb. 10:
Romantischer Historismus, Stadtschloss Wiesbaden/Hessen, 1838–1841.*

ter zurück, und es dominiert auch in Innenräumen die Säule als Lieblingsmotiv einer Zeit, deren Ideal der griechische Tempel war. Goethe persönlich wirkte beim Innenausbau des Schlosses in Weimar durch den Architekten Heinrich Gentz in den Jahren 1800 bis 1803 mit. Der Festsaal (Abb. 9) besticht durch die großartige Reihung der frei vor dem schlichten Hintergrund der Wände stehenden Säulen, die nicht wie im Barock in die Wanddekorationen eingebunden sind. Der elegante Greifenfries, die in Nischen aufgestellten Statuen und die ornamentierten Kassetten der Decke sind der einzige Schmuck. Schon Johann Joachim Winckelmann als Wegbereiter des Klassizismus pries die „Simplizität der Alten", und deshalb beschränkte man sich auf wenige Formen nach dem Vorbild der griechischen Tempel, in denen man jenen Satz des Plato verkörpert sah, „dass es notwendigerweise nur eine höchste, wahre Schönheit geben könne, und dass die Vielheit der Formen auf der Verdunklung dieser höchsten, in der Idee lebenden Urform beruhe".

Lange kann jedoch die Menschheit die Askese nicht durchhalten, und so kehrt man im romantischen Historismus ab ungefähr 1835 wieder zu reicheren Wanddekorationen zurück. Das lässt der ehemalige Tanzsaal im Stadtschloss der Herzöge von Nassau in Wiesbaden (Abb. 10) spüren. Erbaut 1838–1841 nach Plänen von Georg Moller aus Darmstadt wurde der Saal von den Brüdern Ludwig und Friedrich Wilhelm Pose aus Düsseldorf mit tanzenden Frauengestalten in reichen Ornamentrahmen ausgestaltet.

Nachdem man 1748 das 79 n. Chr. verschüttete Pompeji wiederentdeckt hatte, brach ein wahres Fieber nach seinen Wandmalereien aus. Man grub die verschütteten Häuser aus, fertigte Kopien der Malereien und verbreitete sie in Stichwerken. Ludwig Pose hatte selbst Pompeji besucht und huldigte wie viele seiner Zeitgenossen der Antikenverehrung.

Die an den romantischen Historismus anschließende Gründerzeit benutzte in ihren oft überreich dekorierten Innenräumen die Summe aller Kulturepochen in einer Stilvielfalt, zu der bald auch wieder die zwischen 1775 und 1875 so verpönten Barockformen gehörten.

Wie aus der Renaissance der Manierismus entstand

Die Ohrmuschel als Stilelement

Die Renaissance als Wiederbesinnung auf die Kunst der Antike entstand in Italien bereits im zweiten Jahrzehnt des 15. Jahrhunderts, als Filippo Brunelleschi in Florenz 1418–1436 die Kuppel des Domes und ab 1420 die Kirche San Lorenzo erbaute. Nach Deutschland gelangte die Renaissance erst ein Jahrhundert später. Die ersten Beispiele sind die Fuggerkapelle in Augsburg (1509–1512) und der Schönhof in Görlitz (1525).

Wegen der besonders großen Konzentration von Schlössern und Bürgerbauten der Renaissance im Weserraum hat man den Begriff der Weserrenaissance geprägt, womit kein eigener Stil, sondern eine Baugruppe mit eigener stilistischer Ausprägung gemeint ist. Sie zeichnet sich dadurch aus, dass sie ihre Formen weniger direkt aus Italien – wie Augsburg und Görlitz –, sondern stärker über die Niederlande und nach Stichvorlagen deutscher und niederländischer Zeichner bezog. Auch leben in ihr noch viel stärker Bauformen der Gotik weiter. Dazu gehören Treppentürme, Zwerchhäuser, Lukarnen, Erker und Ausluchten.

Eines der ersten Schlösser der Weserrenaissance entstand ab 1534 in Stadthagen durch den Baumeister Jörg Unkair. Auf einen gotischen Treppen- oder Staffelgiebel, wie er um 1480 in Lemgo an der Ratskammer des Rathauses (Abb. 1) entstanden war, setzte Jörg Unkair an die Stelle der gotischen Fialen bei seinen Giebeln (Abb. 2) Halbkreise, auf denen Kugeln so balancieren, als könnten sie jederzeit herunterfallen. Im Schlosshof von Bückeburg wurde an einer Lukarne

Abb. 1: Gotischer Staffelgiebel am Rathaus in Lemgo/Nordrhein-Westfalen, um 1480.

Abb. 2: Renaissance-Giebel mit Halbkreisen und Kugeln am Schloss in Stadthagen, Kreis Schaumburg/Niedersachsen, ab 1534.

91

Abb. 3:
Lukarne mit Voluten am Nordflügel im Schlosshof von Bückeburg/Niedersachsen, 1560–1564.

Abb. 4:
Schweifgiebel am linken Haus, Rathaus in Rinteln/Niedersachsen, 1598.

(Abb. 3) das Motiv insofern weiterentwickelt, als die Begrenzung der ersten Staffel durch zwei Voluten erfolgt, womit die Entwicklung zum Schweifgiebel eingeleitet wurde. Eine Lukarne ist ein steinerner Dachausbau, der direkt auf der Mauerkrone des obersten Geschosses aufsitzt, im Unterschied zur Gaube, die aus Holz besteht, auf dem Dachstuhl ruht und durch einen Ziegel- oder Schieferstreifen von der Mauerkrone getrennt ist.

Der in Bückeburg geschaffene Ansatz zum Schweifgiebel wird beim Rathaus in Rinteln (Abb. 4) weitergeführt. Hier entstand der Giebel der rechten westlichen Fassade unter dem Einfluss des Schlosses bereits um 1540–1550, wie man an den Halbkreisen auf dem Treppengiebel erkennen kann. Der linke, östliche Giebel wurde 1598 geschaffen. Er lässt die Herkunft aus dem Staffelgiebel kaum noch erkennen, denn durch die an ihren Enden frei herausgedrehten Voluten wurde ein Schweifgiebel geschaffen, der durch die aufgesetzten Obelisken eine sehr bewegte Silhouette erhielt. Den mittleren Vorbau an der linken Fassade fügte man Anfang des 17. Jahrhunderts hinzu, die beiden der rechten Fassade 1581–1583. Man nennt sie Ausluchten. Diese steigen vom Erdboden aus auf, während die ihnen verwandten Erker stets erst im Obergeschoss auf Konsolen ansetzen.

Der Giebel der Apotheker-Auslucht des Rathauses in Lemgo von 1612 (Abb. 5) zeigt gegenüber dem vorigen Beispiel aus Rinteln eine nochmalige Steigerung an Bewegtheit, Plastizität und Formenreichtum. Die geradezu dramatisch gekrümmten Voluten überziehen die gesamte Giebelfläche und drehen sich an den Enden ihrer inneren Schnecken plastisch aus der Fläche heraus. Wir haben es hier 1612 wie auch schon in Rinteln 1598 nicht mehr mit der Renaissance, sondern mit der Stilphase des Manierismus zu tun. Der bekannte Florentiner Architekt und Kunstschriftsteller Giorgio Vasari (1511–1574) benutzte als erster den Begriff Maniera, den er auf den Spätstil von Michelangelo anwandte, in dem beispielsweise bei der Mosesfigur vom Julius-Grabmal in Rom bereits erste frühbarocke Anklänge festzustellen sind. Die neuzeitliche Kunstgeschichte übernahm den Begriff für die Übergangsphase zwischen Renaissance und Frühbarock. Sie beginnt um 1590 und reicht bis zum Beginn des Dreißigjäh-

rigen Krieges 1618; in Gegenden, die nicht unter den Kriegswirren zu leiden hatten, bis zum Frieden 1648.

Um die Entwicklung von der Renaissance zum Manierismus noch stärker zu verdeutlichen und um eine Datierungshilfe zu geben, will ich hier noch die wichtigsten Ornamente zwischen 1550 und 1630 vorstellen. Am Anfang war besonders das Beschlagwerk verbreitet, wie es am Brunnentrog im Hof des Schlosses Lichtenberg (Odenwald, Hessen, Abb. 6) aus der Zeit zwischen 1570 und 1581 alle Außenflächen überzieht. Die Bezeichnung leitet sich von den eisernen Bändern der Beschläge hölzerner Geldtruhen und Torflügel ab. Es ist ein ganz flächiges, im dünnen Flachrelief aus dem Stein herausgearbeitetes Ornament, das sich aber auch vielfach an Holzarbeiten findet. So rahmt es an der um 1570 entstandenen Kanzel in der Stephani-Kirche von Osterwieck (Sachsen-Anhalt, Abb. 7) die halbrunden Nischen. Diese schließen mit einem in der Hochrenaissance zwischen 1550 und 1590 sehr beliebten Motiv ab: der Muschel. Sie wurde bereits in der römischen Antike für diesen Zweck eingesetzt und war das Vorbild für die Ausbildung der halbrunden Rosetten im Fachwerkbau der Renaissance. Unterhalb der Nische erkennt man ein ornamental gerahmtes, Kartusche genanntes Feld mit der Inschrift *S. Lucas*, dessen Statuette zur Zeit der Aufnahme zur Restaurierung entfernt war. Die Kartusche besitzt bereits das Rollwerk, ein Ornament, das nicht mehr rein flächig angelegt ist. Hier rollen sich die Voluten deutlich aus der Fläche heraus, wie dies noch stärker bei einer Kartusche von 1571 der Fall ist, die aus der Marienkirche in Lübeck stammt (Abb. 8). Rollwerk wurde bereits von dem niederländischen Stecher Virgil Solis 1555 dargestellt und hält sich bis in die Zeit nach 1600.

Eine Besonderheit der Weserrenaissance sind Kerbschnittornamente, die häufig, wie am Hochzeitshaus in Hameln 1610–1617 (Abb. 9), alle gebänderten Flächen der Fassaden bedecken. Hier in Hameln kommen zu den Kerbschnittornamenten an der Banderung noch Beschlagwerk und Rollwerk am Gesims hinzu. Aus dem Rollwerk entwickelte sich der Ohrmuschelstil, indem die kreisförmigen Voluten in ovale umgeformt und spiralförmig übereinander gelegt wurden. Das Bürgermeis-

Abb. 5: Gesteigerte Bewegung der Voluten unter Einbeziehung der Fläche am manieristischen Giebel, Rathaus von Lemgo, 1612.

Abb 6: Beschlagwerk an einem Brunnentrog im Schlosshof von Lichtenberg/ Hessen, zwischen 1570 und 1581.

Welche Entwicklung die Ornamentik genommen hat

Abb. 7: Beschlagwerk in der Stephani-Kirche, Osterwieck/Sachsen-Anhalt.

ter-Hintze-Haus am Wasser West in Stade (Abb. 10) von 1621 ist dafür ein gutes Beispiel.

Während das Rollwerk von der Renaissance zum Manierismus überleitet, gehören die Ohrmuschelornamente ebenso eindeutig dem Manierismus an, wie der aus ihnen hervorgehende Knorpelstil, bei dem die äußeren Ränder der Ohrmuscheln mit Knorpelschnüren besetzt werden. Georg Dehio bildet dazu in seiner Deutschen Kunstgeschichte einen Ornamentstich von Rutger Kaßmann von 1630 (Abb. 11) ab und schreibt dazu: „Das letzte und unbändigst barocke Ornamentsystem, von 1600 bis über den Dreißigjährigen Krieg hinaus herrschend,

94

Die Ohrmuschel als Stilelement

Abb. 8: Rollwerk, Marienkirche Lübeck/Schleswig-Holstein.

Abb. 9: Kerbschnittornament der Weserrenaissance, Hochzeitshaus, 1610–1617, Hameln/Niedersachsen.

Abb. 10: Ohrmuschelornament, Bürgermeister-Hintze-Haus, 1621, Stade/Niedersachsen.

ist das Knorpelwerk, in einer speziellen Erscheinungsform auch Ohrmuschelstil genannt. Es ist ebenso ungeometrisch wie naturfremd, eine jeder Regel spottende Verknäuelung und Verfilzung kleinteiliger, gequetschter, qualliger, gekrösiger Formen, geknetet, nicht gezeichnet; eine zerwühlte, durchaus verlebendigte Innenfläche, bei der die Kontur zu sprechen gänzlich aufgehört hat, jeder aus der Pflanzen- oder Tierwelt hinzugebrachte Schmuck verschwunden ist – absolutes Ornament." In dieser sehr treffenden Charakterisierung schwingt allerdings noch Dehios Abneigung gegen den Manierismus durch, der sich bei ihm zum Teil auch noch auf den Barock als die „welsche Kunst" erstreckte.

Ohrmuschel- und Knorpelwerk sind die charakteristischen Ornamente des Manierismus. Besonders in Bückeburg in der Kapelle und an der Götterpforte des Schlosses, an der Fassade der dortigen Stadtkirche sowie in Stadthagen mit den Bronzefiguren des Adrian de Vries im Mausoleum erreichte er einen Höhepunkt in der deutschen Kunst.

Abb. 11: Knorpelwerk des Manierismus.

95

Wie sich der Jugendstil aus dem Barock entwickelte

Die Wiedergeburt des Barock

Abb. 1:
Späthistorismus nach dem Vorbild der Spätromanik, Ringkirche, Wiesbaden/Hessen, 1894 vollendet.

Abb. 2:
Stilmischung aus Spätgotik und Barock, Haus von 1902, Seerobenstraße 33, Wiesbaden/Hessen.

Die Epoche des Späthistorismus und des Jugendstils fällt in Deutschland in eine Zeit großer wirtschaftlicher Blüte und in die Regierungszeit des prachtliebenden Kaisers Wilhelm II. 1888–1918. War die Architektur im romantischen Historismus (etwa 1835–1870) noch relativ zurückhaltend mit Bauornamenten ausgeschmückt worden und im Relief flächig gehalten, so machte sich durch den Einfluss von Gottfried Semper der Hang zu stärkerer Plastizität der Fassaden und zu größerer Schmuckfreudigkeit immer deutlicher bemerkbar. Dies erfolgte unabhängig davon, welcher Stilrichtung die Baumeister des Späthistorismus den Vorzug gaben. Sie wählten nicht zufällig wie Semper die italienische Hochrenaissance statt zuvor die zartflächige Florentiner Frührenaissance. So bevorzugte Johannes Otzen bei seiner 1894 vollendeten Ringkirche in Wiesbaden (Abb. 1) die sehr plastische, voluminöse rheinische Spätromanik und nicht wie Schinkel 1824–1831 bei seiner Friedrichswerderschen Kirche in Berlin die Gotik in einfachen, klaren Formen.

Die großen Bauaufgaben beim stürmischen Wachstum der Städte erforderten eine vielfältige Ornamentik, um die zahlreichen, in einem Quartier in kürzester Zeit entstehenden Wohn- und Geschäftshäuser nicht monoton erscheinen zu lassen. So griff man angesichts des umfangreichen Wissens, das die Kunstgeschichte über die Stile aller Zeiten und Völker angesammelt hatte, zu Stilmischungen, wie man sie beispielsweise am Haus Seeroben-

straße 33 von 1902 in Wiesbaden (Abb. 2) beobachten kann. Der architektonische Rahmen aus Vorhang- und Kreuzbögen wurde der Spätgotik entlehnt, die Kartusche unter der Fensterbrüstung mit ihren plastisch herausgerollten Voluten, den Putten, dem Löwenkopf und dem Laubwerk ist neobarock.

Die Wiederentdeckung des seit dem Ende des 18. Jahrhunderts im Zuge der Aufklärung und der Französischen Revolution geächteten Barock erfolgte zum ersten Mal um die Mitte des 19. Jahrhunderts unter Kaiser Napoleon III. (1852–1870) in Paris mit dem Bau der Neuen Flügelbauten des Louvre ab 1851 und der Oper (Abb. 3) von 1863 bis 1874 durch den Architekten Charles Garnier. Dass ausgerechnet ein Neffe jenes berühmten Napoleon, der doch aus der Revolution gegen den Absolutismus hervorgegangen war, die Kunst der französischen Könige Ludwig XIV. bis Ludwig XVI. wieder aufnahm, gehört zu den absonderlichen Launen, zu denen Geschichte gelegentlich fähig ist. Alles, was der Klassizismus gerade eben noch geächtet hatte, nämlich Doppelsäulen, geschwungene Giebel, Risalite und gebrochene Dächer, wurde jetzt wieder hoffähig. Nun sonnte sich das reich gewordene Großbürgertum in jener Pracht, die einst nur den absolutistischen Fürsten zustand.

Nach Wiesbaden kam der Neobarock durch die Wiener Architekten Ferdinand Fellner und Hermann Helmer mit dem Bau des neuen Theaters (Abb. 4) 1892–1894. Es ersetzte den alten, bescheidenen Bau von 1825 bis 1827 aus dem Klassizismus, der dem Repräsentationsbedürfnis der gründerzeitlichen Gesellschaft, vor allem aber Kaiser Wilhelm II., nicht prunkvoll genug war. Bei seinem jährlichen Aufenthalt in der 1866 von Preußen annektierten nassauischen Residenzstadt wünschte er für die von ihm geförderten Maifestspiele einen entsprechend prächtigen Rahmen.

Die Wiederbelebung des Barock war darüber hinaus aber ein wichtiger Schritt zur Entwicklung des Jugendstils, der nicht eine eigene Kunstepoche,

Abb. 3:
Opéra Garnier in Paris, 1863 bis 1874, im Stil des Neobarock.

*Abb. 4:
Architektur des
Neobarock: das
Neue Theater in
Wiesbaden/Hessen, 1882–1894.*

sondern nur die letzte große Phase des Historismus ist, zugleich die Ansätze für die Baukunst des 20. Jahrhunderts enthält. Nur die weichen, schwingenden Formen des Neobarock konnten zu den fließenden, floralen Formen des Jugendstils überleiten. Bei den Wohnhäusern an der Linken Wienzeile 38 und 40 in Wien (Abb. 5) erkennt man dies gut im Nebeneinander der linken neobarocken Fassade mit ihrem reichen, plastischen Schmuck und den flächigen Blumenmustern, mit denen der berühmte Wiener Jugendstilarchitekt Otto Wagner 1898–1899 die Fassade des rechts anschließenden Hauses belebte.

Beim Stilpluralismus des Späthistorismus kommt es auch zu einer Mischung von neugotischen Architekturrahmungen und Jugendstilfüllungen mit den typischen, verschlungenen Blattranken, wie auch bei der Villa Humboldtstraße 14 in Wiesbaden (Abb. 6), erbaut 1903 von Paul A. Jacobi. Beliebt waren im Jugendstil die in Blütenranken eingebetteten Frauengestalten, etwa auf dem Fenstersturz des Hauses Rüdesheimer Str. 20 in Wiesbaden (Abb. 7). Das Spielerische, die Freude am Dekorativen ohne tiefe Bedeutung kennzeichnen den Jugendstil. Hier kann man in dem Spiegel, den sich die lässig hingestreckte Dame vorhält, noch die Eitelkeit oder das Forschen nach der Wahrheit durch Selbsterkenntnis symbolisiert sehen. Beim zwischen hohen Blattpflanzen lauernden Fuchs am Erker des Hauses Kiedricher Straße 4 von 1904 (Abb. 8) fällt eine Deutung schon schwerer. Zu bemerken ist hier aber bereits eine gewisse Abkühlung der Formen, die weniger fleischig und mehr graphisch als beim zuvor genannten Beispiel ausgefallen sind. Die

Abb. 5:
Neobarock und Jugendstil von 1889 bis 1899: Hausfassaden Linke Wienzeile 38 und 40, Wien.

Abb. 6:
Neugotische Fensterrahmung und Jugendstil-Blattranken, Humboldtstraße 14, Wiesbaden/Hessen.

Abb. 7:
Beliebtes Jugendstilmotiv in der Rüdesheimer Straße 20, Wiesbaden.

Abb. 8:
Jugendstilerker mit linearer Tendenz, 1904, Kiedricher Straße 4, Wiesbaden/Hessen.

Abb. 9:
Tendiert zum Art Déco: 1912, Bierstadter Straße 17, Wiesbaden/Hessen.

Abb. 10:
Tendiert zum Neoklassizismus, 1910/11, Sprudelhof Bad Nauheim/Hessen.

das Fenster flankierenden Rohrkolben nimmt man erst auf den zweiten Blick als Pflanzen wahr, auf den ersten wie Kanneluren von Pilastern. Hier kündigt sich jene Tendenz zum Neoklassizismus an, der bereits wenige Jahre nach der Jahrhundertwende den Jugendstil abzulösen begann.

Selbst Josef Maria Olbrich, Hauptmeister des Jugendstils auf der Mathildenhöhe in Darmstadt, formte seine beiden letzten Schöpfungen, das Warenhaus Tietz in Düsseldorf 1907–1909 und die Villa Feinhals in Köln-Marienburg von 1908 im Stil des Neoklassizismus, der zur Hauptströmung der Baukunst um den Ersten Weltkrieg wurde. Damit wird dann auch die Ornamentik immer sparsamer, strenger und geometrischer. Dies deutet sich im Sprudelhof von Bad Nauheim (Abb. 10) bereits 1910/11 an, unterstützt durch die Wirkung glasierter Terrakotten, die unter dem Einfluss der Künstlerkolonie auf der Mathildenhöhe in Darmstadt produziert worden waren. Verstärkt spürt man diese Tendenz noch bei der Villa Bierstadter Straße 17 in Wiesbaden (Abb. 9) von 1912, die in ihren flächig-spröden Formen schon auf die Entwicklung des Art Déco der zwanziger Jahre hinweist. Der Art Déco war die vorläufig letzte Phase von Ornamentik in der Baukunst, die sich mit der Neuen Sachlichkeit des Bauhauses ganz von jeglichem Zierrat lossagt.

Ortsverzeichnis

A

Aachen 41,50
Amiens 49
Arnsburg-Lich 48
Arolsen 62,84,85,88
Athen 46
Augsburg 91
Avignon 69,70

B

Babylon 26
Bad Doberan 11
Bad König 50,51
Bad Muskau 19
Bad Nauheim 100
Bad Sooden-Allendorf 20
Baia 36
Baños de Cerrato 30, 32,33
Barnstorf 76
Benoît-sur-Loire 59
Berlin 96
Boyle 12,13
Branitz 19
Brixen 75
Bückeburg 91,92,95
Büdingen 52
Burgos 12

C

Caen 56
Calden 87,88
Celle 82–84
Córdoba 30,31,32
Crom Castle 12

D

Darmstadt 90,100
Delphi 46
Didyma 46
Dietkirchen 50,51
Dougga (Thugga) 62
Düsseldorf 90,100

E

Eilsum 72
Eltville 72,73
El Djem (Thysdrus) 58

F

Florenz 35,36,91
Friedewald 23
Fritzlar 48
Fulda 41,86,87
Fürstenfeldbruck 24

G

Gelnhausen 48,49,51
Gernrode 28,29,46, 47,63
Görlitz 37,75,76,91
Greifenstein 83
Gröningen 47
Groß-Comburg 55,56

H

Halberstadt 63, 64
Hameln 93,95
Hamersleben 63
Hannover 10,11,15,16, 44,84
Heiligenberg 82
Heiligendamm 10,11
Herculaneum 37,75,76
Heuchelheim 66,67
Hildesheim 46,47,55,56,63
Hirsau 21
Hitzacker 22,23

I

Idensen 42,43
Ilbenstadt 47,48,56
Ivenack 23,24

J

Jever 81

K

Kastania 23
Kirnbach 21,23
Kloster Gröningen 47
Klütz 11
Knossos 62
Köln 44,100
Korinth 46

L

Lauterbach 87,88
Lemgo 91,92,93
León 31,32,33
Lichtenberg 93
Limburg 50,51,71
Linden 11,12,52
Lorsch 37,38,39,40,41
Lübeck 93,95
Lüchow 22

M

Mainz 34,35,49,65
Marburg 66
Mariensee 44
Meißen 49
Michelstadt-Steinbach 54,55
Middels 43
Milet 46
Möllenbeck 28,29,80, 81
München 77, 78, 86
Münster 48,49
Murbach 51

N

Naturns 69
Naumburg 49
Neapel 36,74
Neuweiler 46,47
Nîmes 26,40
Noyon 49

O

Oberauroff 68
Oberkaufungen 29
Oberzell 54
Oplontis 74,75,76,78
Osterwieck 93,94

P

Paris 97
Pharos 26
Pisa 71
Poitiers 42
Pompeji 75,78,90
Potsdam 89

R

Ravenna 26,28,29,41
Regensburg 35,78,86,88
Reims 49
Rheinsberg 10
Ricklingen 83,84
Rinteln 80,81,92
Rom 36,39,42,50,81,92

S

Salzwedel 44
Sbeitla 43
Schiffenberg 53
Schwäbisch 55,56
Siena 69
Soest 59
Speyer 56
St. Benoît-sur-Loire 59
St. Gallen 26,27,29
Stade 94,95
Stadthagen 91,95
Steinfurt 88,89
Stowe 17,18
Stralsund 64,65
Sünching 86, 88

T

Thuburbo Majus 43
Toledo 33

V

Veitshöchheim 16
Versailles 14,15,16
Villingen 22,23

W

Weimar 89,90
Wien 99
Wiesbaden 18,19,51,64, 65,68,74,90,96,97,98, 99,100
Wilhelmsbad 19
Wismar 57,60
Wörlitz 19

Z

Zaragoza 30, 62
Zillis 55

„Städte und Baudenkmale sind wie eine steinerne Chronik. Ich möchte Ihnen zeigen, wie Sie darin lesen können."

Prof. Dr. Dr.-Ing. E.h. Gottfried Kiesow, ehem. Vorstandsvorsitzender der Deutschen Stiftung Denkmalschutz

Die Bestseller von Gottfried Kiesow
Kulturgeschichte sehen lernen

BAND 1
Aus dem Inhalt: Was an Wegstrecken zu entdecken ist · Was Gebäude über Baugeschichte verraten · Woran man Umbauten erkennt · Wie sich Gestaltungsformen entwickelt haben · Welche Einblicke Kulturdenkmale gewähren

96 Seiten, 145 meist farbige Abb., Format 17 x 23 cm, ISBN 978-3-936942-03-3
13,50 Euro

BAND 2
Wie sich eine Stadt im Spaziergang erschließt · Was an Fachwerkbauten zu erkennen ist · Welche Einblicke mittelalterliche Kirchen bieten · Wie Sie die Steine zum Sprechen bringen · Wie man Fabelwesen deuten kann · Was sich hinter Zahlen verbirgt

104 Seiten, 168 meist farbige Abb., Format 17 x 23 cm, ISBN 978-3-936942-14-9
13,50 Euro

BAND 4
Wie die Architektur Ideen widerspiegelt · Wovon mittelalterliche Bilderwelten erzählen · Was den Bauwerken ein Gesicht verleiht · Wie aus Häusern eine Stadt wird

104 Seiten, 186 meist farbige Abb., Format 17 x 23 cm, ISBN 978-3-386795-005-3
13,50 Euro

BAND 5
Was Dächer über Mensch und Zeit erzählen · Wie sich der Historismus entwickelte · Welches Material beim Bau Verwendung findet · Womit das Kircheninnere gestaltet wird

104 Seiten, 181 meist farbige Abb., Format 17 x 23 cm, ISBN 978-3-86795-048-0
13,50 Euro

Erhältlich im Buchhandel oder bei www.monumente-shop.de

Impressum

Redaktion:	Gerlinde Thalheim
Schrift:	Goudy B
Papier:	ProfiSilk, 135 g/m²
Satz:	Rüdiger Hof, Wachtberg/Bonn, nach einer Layoutidee von Christian und Johannes Jaxy, Oyten
Lithographie:	MOHN Media, Gütersloh
Druck / Bindung:	DZA Druckerei zu Altenburg GmbH, Altenburg/Thüringen
Bildnachweis:	Alle Fotos, die nicht einzeln nachgewiesen werden, stammen vom Autor selbst. Weitere Fotografen: Dehio: Handbuch der deutschen Kunstdenkmäler Bremen und Niedersachsen S. 15; Roland Rossner S. 9, 19 unten; Prof. Dr. Hans Joachim Fröhlich † S. 20, 21, 22 unten, 23; Holzenburg S. 22 oben; Arbeitsgemeinschaft Holz e.V./CMA S. 24; M.-L. Preiss S. 28, 42 unten, 44 oben, 52, 54, 63 oben rechts, 64, 93 oben; Helmut Janicki S. 44 Mitte und unten; Elmar Lixenfeld S. 57; Kirchenbauamt Wismar, S. 59 unten, 60; © 1990, Photo Scala S. 71 oben; Kurt Gramer, Bietigheim-Bissingen S. 79; Stadt Rinteln S. 92; aus: Anton Genewein, Vom Romantischen bis zum Empire S. 95 oben; aus: Georg Dehio, Geschichte der Deutschen Kunst, 3. Band S. 95 unten
Herausgeber und Verlag:	Deutsche Stiftung Denkmalschutz **MONUMENTE** Publikationen Schlegelstr. 1, 53113 Bonn, Tel. 02 28 / 90 91-300 5. Auflage 2019

© Bonn 2005, MONUMENTE Publikationen der Deutschen Stiftung Denkmalschutz

Alle Rechte vorbehalten. Das Werk einschließlich aller seiner Texte ist urheberrechtlich geschützt. Jede Verwertung außerhalb der engen Grenzen des Urheberrechtsgesetzes ist ohne Zustimmung des Verlages unzulässig und strafbar. Das gilt insbesondere für Vervielfältigungen, Übersetzungen und die Einspeicherung und Verarbeitung in elektronischen Systemen.

Bibliografische Information der Deutschen Nationalbibliothek

Die Deutsche Nationalbibliothek verzeichnet diese Publikation in der Deutschen Nationalbibliografie; detaillierte bibliografische Daten sind im Internet über http://dnb.d-nb.de abrufbar.

ISBN 978-3-936942-54-5